现代设计步入了一个新
新。现代社会对设计的要求
求，在今天这个市场经济繁
新的观念与文化，阐述了当今的人们已不再满足于物质
生活的简单重复与消费，在追求物质丰富的同时，也不
放弃对深层文化内涵的渴求。

说到设计，人们往往误以为这只是设计师们独有的
特权，其实不然，设计应是人类生活中一个不可或缺的
组成部分，生活中的每一件物质产品都是根据人们的生
活需要来进行设计和生产的，当然它也融合了人们的精
神和价值取向。人人都有参与设计的权利与天赋，每一
件成功的产品设计，都表达的是设计师与大
众相共有的创意与默契。在现实社会里，设
计师们参与的设计实践不胜枚举，如环境艺
术设计、装潢设计、服装艺术设计、广告设计等，有时
他们也会介入到各类社会及文化活动中，如文艺演出、
公益宣传等活动的设计与策划。其中有集体的行为，也
有个体的行为，这表明设计的思想已深入到我们生活的
方方面面。

为了提高全民的设计意识与素质，设计教育的任务
更显得任重而道远。艺术院校中设计教育的不断创新与
改革是当前非常重要的工作课题，而其中教材的编写与
研究成为重中之重，没有完善的教材体系，将会制约设
计教育的发展，影响到设计人才的教育与培养。同时，
由于近年来报考艺术类院校设计专业的考生不断增多，
他们非常需要一套针对性强、质量高、有特色的辅导教
材。本次由我院设计系教师主导及部分外省市艺术院校
教师、设计专业人员配合编写的《设计基础入门丛书》
的重新出版，是一件非常值得庆贺的大事，对设计教育
的发展和普及有着深远的影响和意义。希望本套丛书的
出版与发行，对促进设计专业教学质量的提高，满足广
大设计爱好者的需求，提高人民群众的设计意识与素质
发挥良好的作用。

## 序 言

广西艺术学院院长　黄格胜

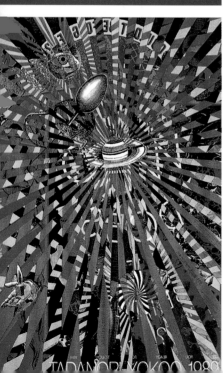

# 目 录

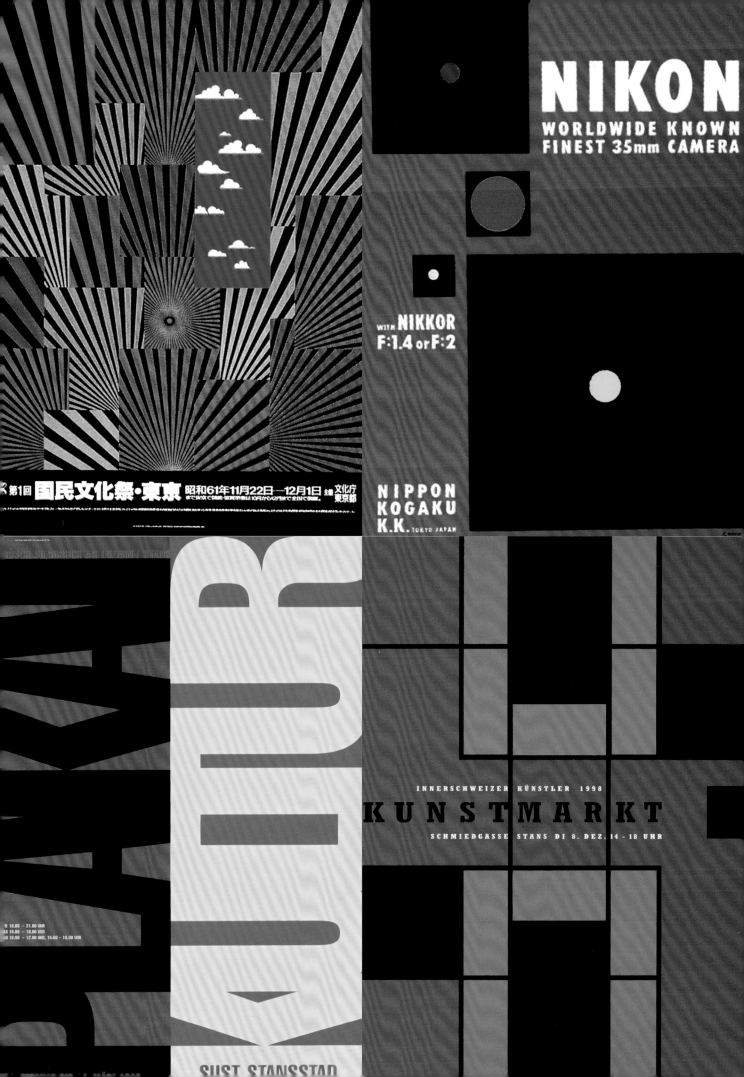

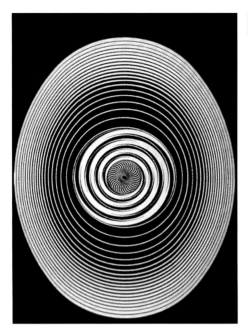

## 第一章　总论

### 1.构成的起源

　　1919年德国建筑师格罗佩斯创建了全新的"国立魏玛建筑学校"，这就是著名的"包豪斯"(Bauhaus)。包豪斯顺应工业社会的发展，致力于纯美术与应用视觉艺术的共性研究，提倡艺术与技术的统一，建立起现代工业设计的新体系。包豪斯学校的创建及对后世的影响深远是在于它的教学体系。包豪斯贯彻全新的教育理念，以建筑设计为中心，以艺术设计综合化为手段，倡导艺术与技术的统一性，在不断深入实践的教学中寻求现代工业相适应的教育途径。包豪斯的设计基础课程体系是其核心内容。由伊顿、康定斯基和纳吉等大师创建和发展的设计基础课体系，其特点是：一、融合各现代艺术设计的精神与成果，摆脱旧有模式的束缚，培养有创新价值的艺术创造力；二、从科学的角度出发(它包括物理、化学、人体工程、心理学和生理学等因素)，对视觉形态及其构成规律进行深入研究，使学生在视觉体验中认识其本质，从而培养造型能力；三、重视对材料物质性能的理解，重视专业技能的训练，培养艺术与技术相融会、理论与实践相结合的艺术设计人才。

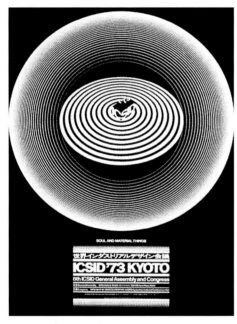

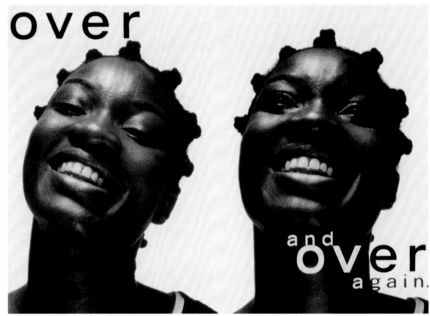

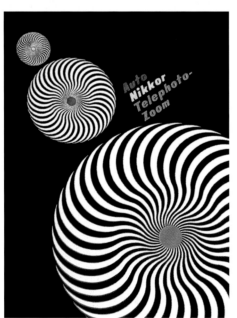

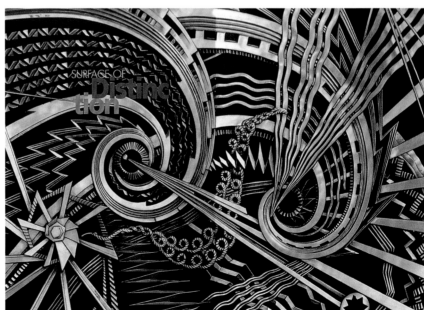

"构成"是包豪斯设计基础课体系中的一门重要课程。构成课程历经近百年的发展和完善，已被世界各国的艺术院校和研究机构作为研究应用美术的基础学科来实施。构成课引入到我国是在 20 世纪 70 年代末 80 年代初期，迄今为止，已有 20 多年的发展历史。它的引入对提高我国艺术设计的理论和开拓设计思维起到了很大的作用。构成课在我国的历史虽然不长，但它在设计中所起到的作用是有目共睹的。因此，它已成为各设计专业的一门基础课和必修课。

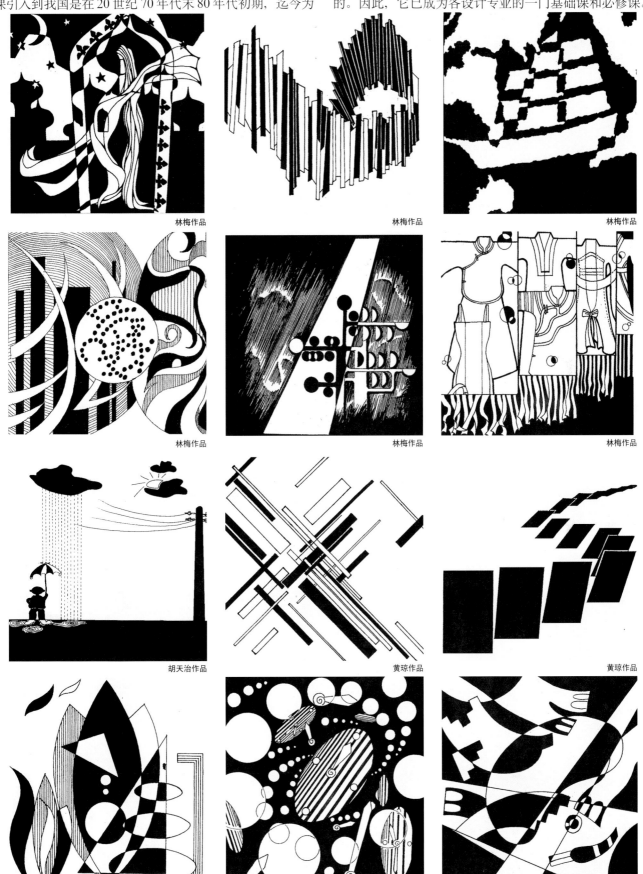

林梅作品

林梅作品

林梅作品

林梅作品

林梅作品

林梅作品

胡天治作品

黄琼作品

黄琼作品

黄琼作品

黄琼作品

黄琼作品

5

**2. 构成的定义**

构成是一种造型活动，是逻辑思维与形象思维相结合的一种构思方法。我们可以从两个方面去理解平面构成："平面"是指造型活动在二维空间进行。"构成"是将造型要素按照某种规律和法则组织、建构理想形态的造型行为。构成既然是造型活动的一种方法，那么又由于人的视觉不是孤立地接受某个形态，而总是将形态与周围的背景一起映入眼内，所以形态的创造，自然就包括形态本身的创造、形态与人、形态与形态、形态与环境的关系等，因此，"构成"存在于万物营造之中，与人类生活息息相关。

构成在设计和艺术领域还有组织、建造、结构、构图、造型等含义。构成并非与传统相悖的舶来品，纵观我国传统艺术的长河，太极八卦、书法艺术、龙凤纹、瓦当、图案……无一不是构成的结果。我们从现代设计的新视角研究构成，必将有利于传统艺术的继承和发展。

虽然我们生活在三维的立体空间中，但从造型的角度看，如招贴广告、包装装潢、商业印刷、纺织品图案设计等大都是在二维空间范围进行的。因此，可以说平面构成是"构成"艺术的基础，平面构成和立体构成中也存在色彩构成因素，色彩根本不可能脱离平面和立体空间而独立存在，平面、色彩、立体是相辅相成的依存关系，但为了我们学习和研究的方便，才将其分为平面、立体、色彩三大构成。

综上所述，我们可以给平面构成定义为：在二维平面内创造理想形态，或是将形态要素(形态、色彩、肌理)按照一定法则进行分解、排列、组合，从而构成理想形态的造型设计基础训练。把构成只理解成点、线、面组合成几何图形，理解成脱离材料、构造、工艺以及忽视功能的训练是非常片面的，是不可取的，也是我们在学习这一课程时应该注意的问题。

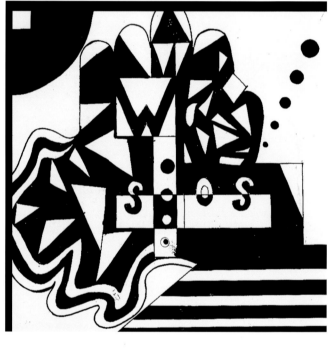

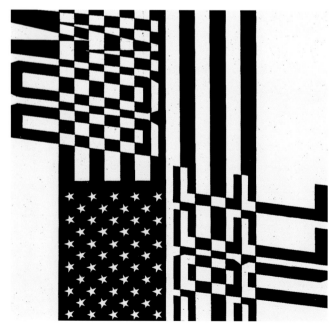

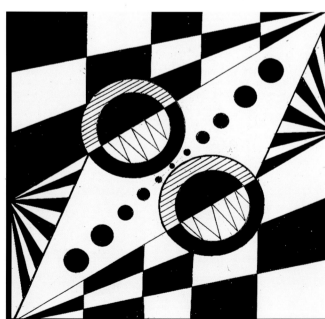

### 3. 平面构成的目的、特点及学习方法

**(1)构成的目的**

平面构成课程体系是建立在理性和感性相结合、研究与实践相融会的基础上。该课程从基本造型规律和视觉认知规律出发，学习视觉语言和艺术造型的共性的形式美法则，通过系统化训练开展造型设计的理论研究，其目的是培养创造力和基础造型能力，为专业设计构思提供方法和途径，同时也为各艺术设计领域提供技法支持，使我们在从事设计之前学会运用视觉语言。

**(2)构成的艺术特点**

平面构成的艺术特点除前面所提到的二维平面造型的特点外，它还具有基础性、趋理性、设计性和实践性等四方面的特点。

平面构成的基础性首先表现在它是学习艺术设计专业的入门课，对初学设计的人有重要的专业引导与指导作用。

因此，在由浅入深、循序渐进的艺术设计教学程序中，平面构成总是作为设计基础而放在教学的初始阶段来实施的。构成课程体系本身就是将造型艺术各专业的基础性、本质性问题抽出来再予以系统分类构建的。具体地说构成研究的是形态、色彩、质感、构图、表现力和美感等造型因素，而这些因素又是其他艺术造型的本质和基础。

构成的趋理性表现在以现代科学研究的方法，将繁杂的造型关系还原分解成造型要素，再按一定角子法则予以综合构成。这好比物理学研究分子、原子和粒子等趋于终极的本质研究一样，通过科学分析及多方面的本质探讨，研究其发展的种种可能性。平面构成将千变万化的形象转化为点、线、面等抽象形态来加以研究和探讨造型美的法则，另外，平面构成还运用逻辑推理的方法，启迪构想，丰富造型手段，使艺术设计更具理性化、科学化、有序化。

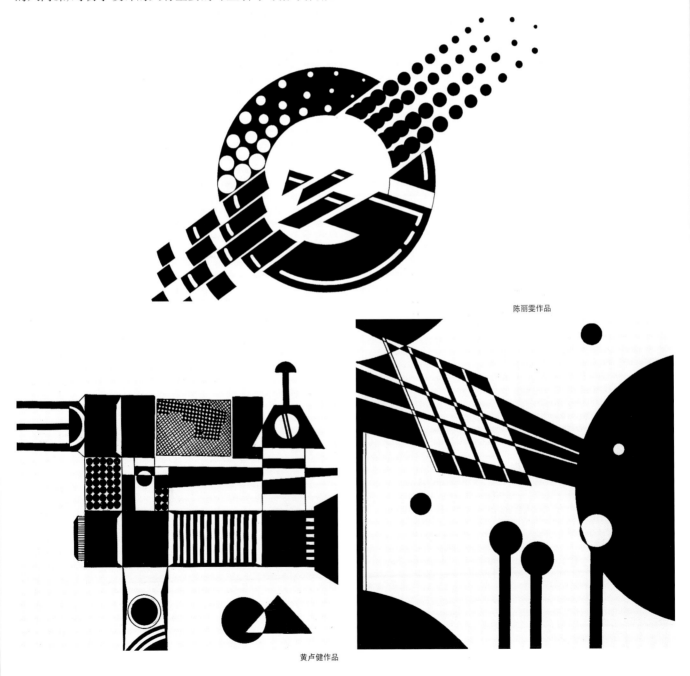

陈丽雯作品

黄卢健作品

设计性是构成课程体系的重点。我们知道设计是有目的的造型活动，设计方案必须受到有条件的制约。而构成课的目的是造型力和创造力的培养，其方法是站在纯造型的立场上探求造型的种种可能性，因此一般不具有实用性的目的。但是在构成课的每一个练习中又有具体的造型目的性，而且不同的构成作品中往往又潜在地表现着某种应用设计的目的，如我们在作构成中某一练习时，往往也可以将其运用到某一实用设计中。

实践性也是构成课程的重要特点之一。这种实践性表现为两个方面：其一体现在类似科学实验的系统课题研讨，其间有对现有形态的认识和积累，也有对新形态的发现与创造。这个过程要通过艰苦的强化训练来达到；其二这种实践性还体现在课程实施中对材料、工具和工艺技法的尝试与把握。我们知道任何一件艺术设计作品都必须通过具

体材料和工艺来实施，因此构成课程的训练最终还是为将来的设计服务的。

(3)平面构成的学习应注意以下几个方面：

①学习构成课程时要遵循理论与实践相结合、感性与理性相融会的原则。避免落入重概念而轻感性，逻辑大于艺术想像的形式主义里。

②努力开拓思路，发挥想像力，丰富构想，培养艺术创新能力。

③接受严格而系统的课题强化训练，认真完成有关课题作业，勤思考，勤动手。

总之，我们在学习平面构成时既要认真地学习每一课题的系统理论，又要勤于思考、善于思考，建立起新的设计理念。

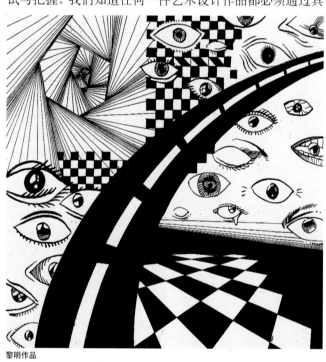

黎明作品

宋洁作品

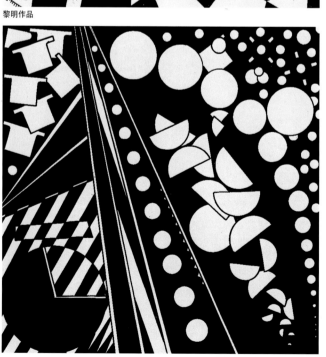

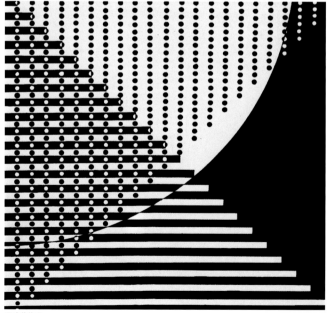

谭洁莹作品

## 4.平面构成所用的材料和工具

平面构成课程要使用的材料和工具并不复杂，但是对于材料、工具和技法的掌握，也并非易事。俗话说"冰冻三尺非一日之寒"，材料、工具和技法的运用需要平时的刻苦练习。下面简单介绍几种常用的材料和工具：

(1)工具

①笔：毛笔、钢笔、铅笔、签字笔、马克笔、绘图笔(针管笔)、直线笔、曲线笔、鸭嘴笔等。毛笔是用来平涂色块或填黑墨的，有时也可用侧锋画出一些较粗的线或肌理效果来。铅笔是用来起草图的，可选用质量较好的绘图铅笔，型号可用HB—2B之间。绘图笔(针管笔)有粗细不同的型号，主要用于勾精稿的轮廓线及绘画出各种不同的直线或曲线，也可以用不同型号的签字笔来代替。

②绘图仪器：包括直尺、三角尺、曲线板、圆规、分规和小圈圆规及多用小刀、剪刀等工具。

(2)材料

①纸张：平面构成作业训练主要运用白卡纸、白板纸或较光滑的纸张，如果是做肌理效果的作业还可以选用宣纸、毛边纸、水彩纸或质地较粗糙的纸张来达到特殊效果。

②颜料：平面构成作业通常用瓶装浓缩黑色水粉颜料来填色，也可以用中华墨汁代替。

## 5.平面构成给设计思维带来的思考

平面构成是一种开发潜在创造力的训练方法，其思维途径至少可以给我们带来以下几点思考：

(1)严谨的逻辑思维构成练习中首先确定构成形态的若干基本要素，然后进行分解、组合、排列，这种方法是一种富于理性的、逻辑性很强的思维方法，这样可以避免先入为主的弊病，又便于在众多的方案中优选出最佳方案。

(2)形象思维与抽象思维在感性认识的基础上，分析造型的意向特征，充分发挥想像力，将千变万化的自然形象转化为抽象的几何形态，寻求它们的共性，使其"异质同化"、"同化异质"，从而创造出富于想像和具有哲理性的视觉形象。

(3)它与我们传统几何图案有着质的差别，几何图案是非常有规律的反复中求变化，给人的感受是平面上产生一种规整统一；平面构成突破了平面时空，从多角度、多视觉、多层次等方面去探求变化，从而给我们的设计带来质的飞跃。

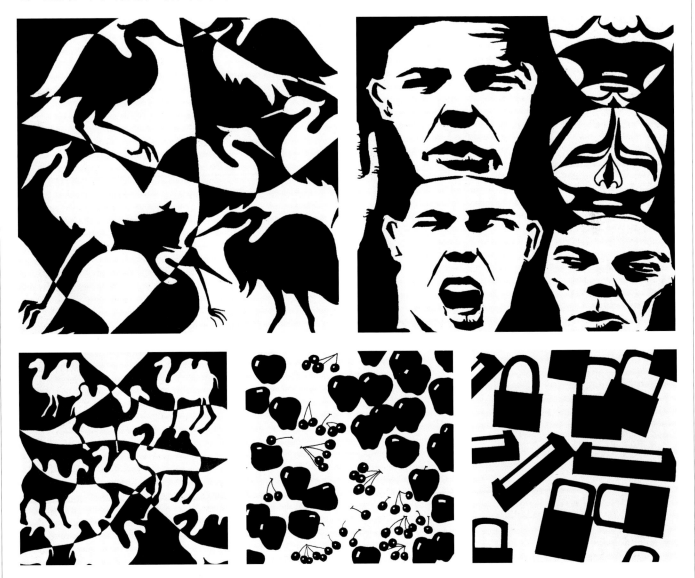

## 第二章　平面构成中的形态属性

大千世界，林林总总，皆以构成方式存在。大至宇宙星际，小到细胞、原子的结构组合，均为形态构成的结果。在人类的视觉所能见到、手能触摸、身体所能感知的所有方面，无不伴随着"形"的存在。辨认"形"是人们识别事物、认识事物的极为重要的一种手段。我们可将形态分为自然形态、抽象形态、人工形态。

### 1. 自然形态

自然界中一切未经人为因素改变而存在的现实形态。在我们实际生活中，自然形态无处不在(如山川、树木、草虫、动物等都有自己存在的形式和外貌)。自然界的丰富多变，给艺术创作和艺术设计提供了取之不尽的源泉。世界著名的澳大利亚悉尼歌剧院的建筑设计就是从自然形态获取灵感而创造出来的典范。

### 2. 抽象形态

抽象形态是对具象形态的高度升华和概括。抽象形态并非是自然形的再现，而是在对宇宙的认识过程中，由感性到理性发展的视觉创造。抽象，作为形态构成的一种观念，它追求"物质的抽象、自然规律的抽象"，"那一切科学的抽象，都更深刻、更明确、更完整地反映着自然"(列宁《哲学笔记》)。抽象的点、线、面、色同样能激发人们的情感，如抽象形态中的明与暗、强与弱、轻与重、刚与柔、动与静、聚与散、疾与缓等也同样给人带来不同的感受，有崇高、雄伟、优美，也有滑稽、忧郁、悲哀、欢快等。

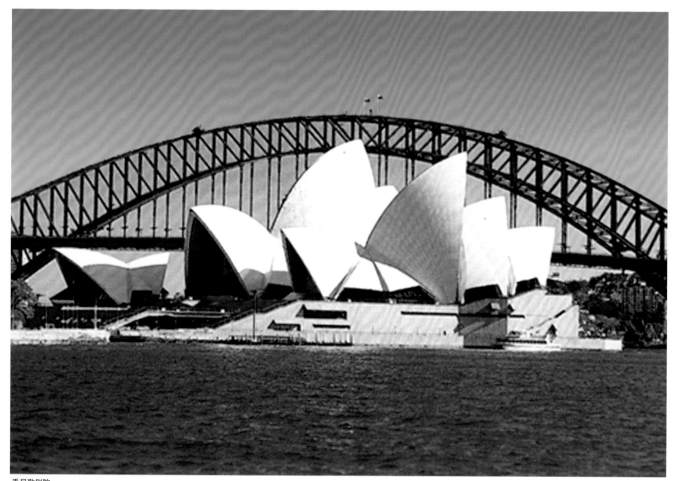

悉尼歌剧院

### 3. 人工形态

人工形态就是由我们人类创造出来的现实形态。人工形态的观察与分析，是在人类进化和时代发展的基础上开展的。设计领域中，对人工形态的研究日益发展，如建筑、服装、工业产品等人类劳动成果都表达了人的思想和审美需求。人工形态与自然形态有割不断的亲情，大自然是第一位设计师、创造者，就连我们人类也是大自然创造出来的杰作。许多人工形态都是从自然形态的启迪中萌生而来的。这种例子比比皆是，数不胜数。

## (一)形态要素之一

### 1.点的概念

点表示位置，它既无长度也无宽度，是最小的单位。在平面构成中，点的概念只是相对的，它在对比中存在。图中同一个圆点，在小的框架中会显得很大，而在巨大的框架中就会显得很小。又比如人类居住的地球与我们人类相比是巨大无比的，但与宇宙相比较，它又是一个非常渺小的点。因此，点的概念是由相互比较的相对关系决定的。几何学中的点，只有位置而无面积和外形。作为造型元素的点无论多么细小，只要看得见，必然存在大小和形状。

### 2.点的形态、性格及心理特征

通常我们普遍认为点是圆的，其实这是一种错觉。点作为形象是多种多样的，但仍可分成规则和不规则两类。规则的点是指严谨有序的圆点、方点、三角点，不规则的点是指那些自由随意的点。自然界中的任何形态，只要缩小到一定的程度，都能产生不同形态的点。

点是视觉的中心，也是力的中心。当画面上有一个点时，人们的视线就会集中在这个点上。一个点没有上下左右的连续性和指向性，但是它有点"睛"的作用，并能产生积聚视线的效果。当同一画面中有两个同样大小的点，并各有位置时，它的张力作用就表现在连接这两个点的视线上，即在视觉心理上产生连续效果。当两个点大小不同时，视线首先会被大的点吸引，但视线会逐渐向小点移去，最后集中到小点上，点越小积聚力越强。当画面中有三个点并在三个方向平均散开时，点的视觉作用就表现为一个三角形，这是一种视觉的心理反映。

### 3.点的错视

错视就是视觉与客观不相一致所产生的现象。由于点的排列位置、色彩、明度以及环境条件的变化而产生大小、远近、空间等感觉，当中存在着许多错视现象，运用得好就能事半功倍。

如两个大小一样但色彩不同的点，明亮或暖色的点有向前的感觉，而黑色或冷色的点有后退的感觉。由于周围点的大小不同，就使中间两个相同的点产生大小不同的错视感觉。

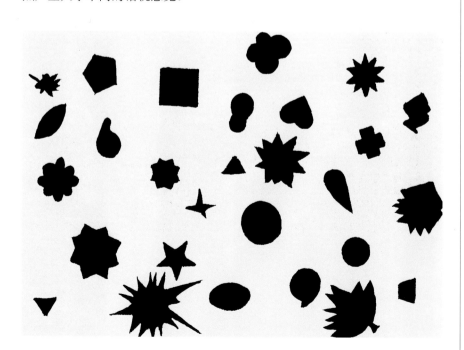

## 4. 点的作品图例

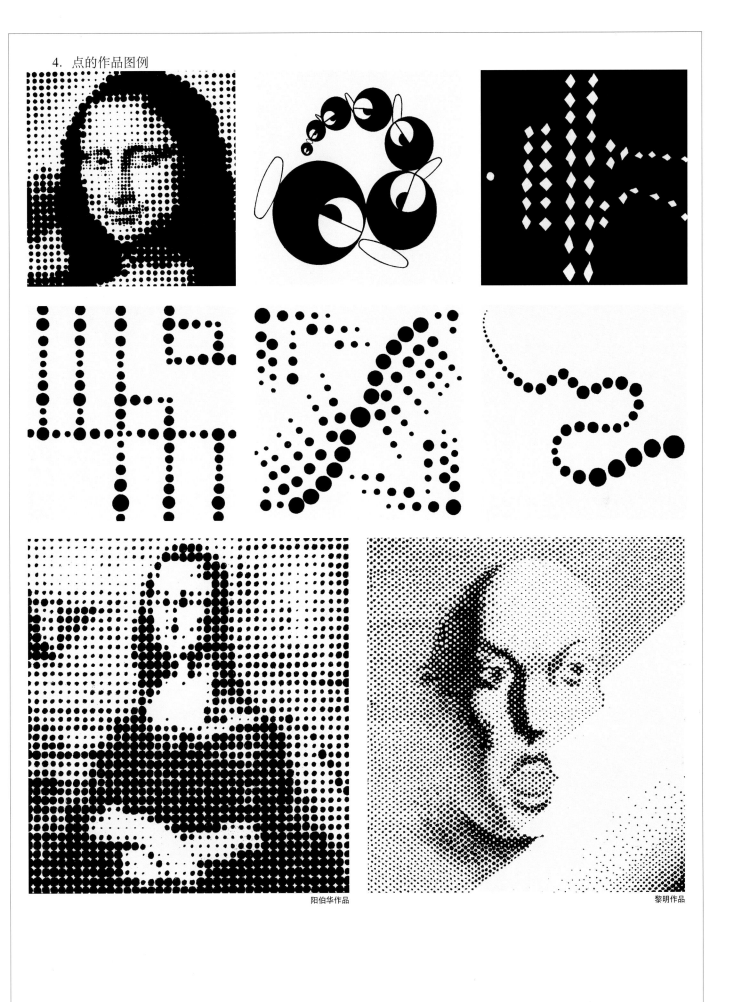

阳伯华作品

黎明作品

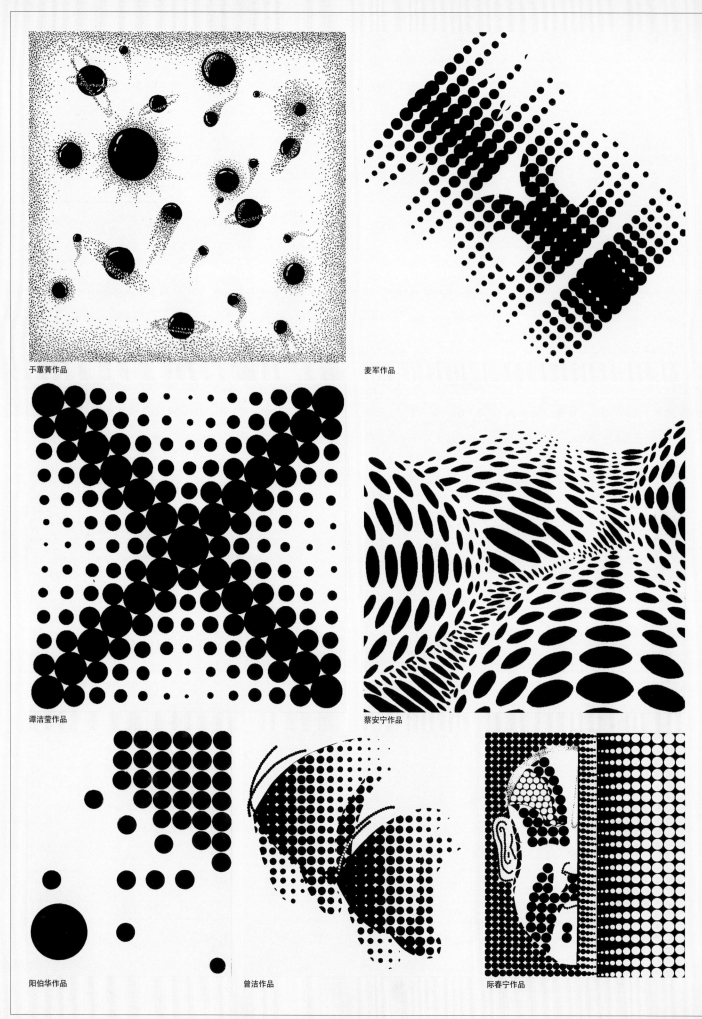

于蕙菁作品

麦军作品

谭洁莹作品

蔡安宁作品

阳伯华作品

曾洁作品

际春宁作品

14

## (二)形态要素之二

### 1.线的概念

线是点移动的轨迹。在几何中,线只有位置、长度而不具备宽度和厚度。但在平面构成中,线既有长度,也具有宽度和厚度。

### 2.线的形态、性格及心理特征

线的形象十分丰富,可以是直、曲、弯、规则和不规则,还可以徒手绘制。线根据形状可分作两大类:

(1)直线——直线的心理效果是坚硬、顽强、明确、单纯、简朴,具有男性的象征。主要有垂直线、水平线、斜线等。

(2)曲线——有几何曲线和自由曲线之分。几何曲线典型的有椭圆曲线、抛物线、旋涡线等,它的心理效果是规律性强,富有弹性,给人以理智的快感;自由曲线通常为徒手绘制,显得自由奔放,极富个性。曲线具有女性的象征。

### 3.线的错视

灵活地运用线的错视,可以使画面产生意想不到的效果,但需必要的调整和控制,避免产生杂乱。

(1)直线在不同附加物的影响下,呈弧线状。

(2)同等长度的两条直线,由于它们两端不同,感觉长短是不同的。

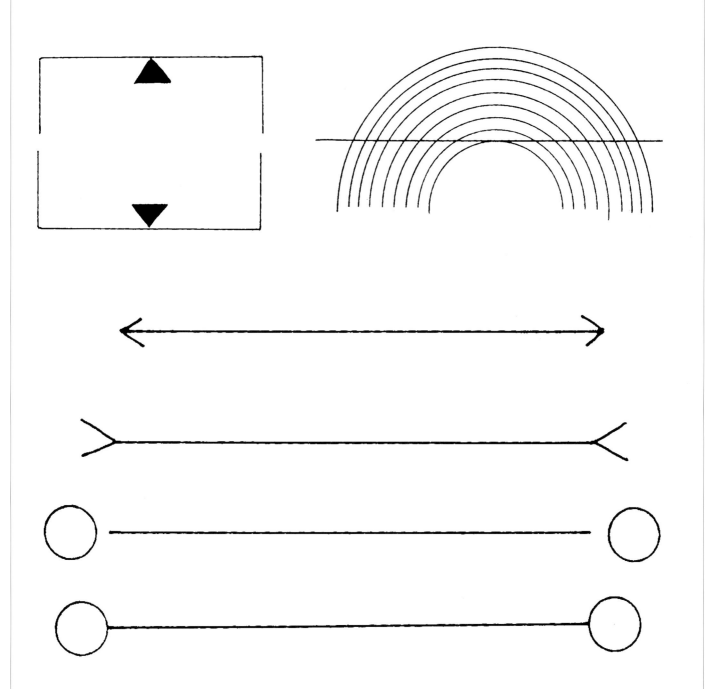

## 4. 线的作品图例

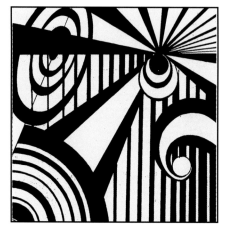

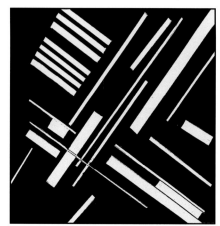
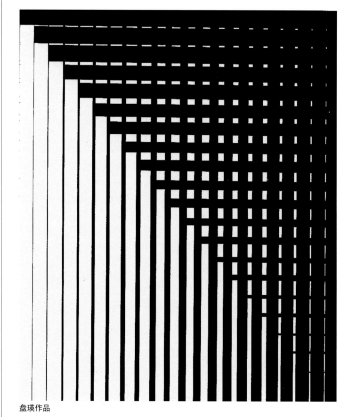

盘瑛作品

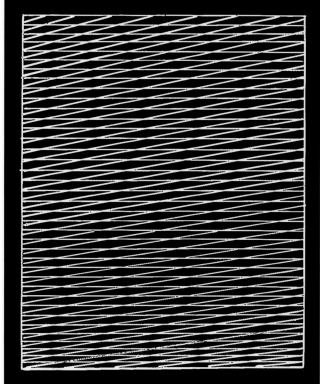

阮珉斌作品

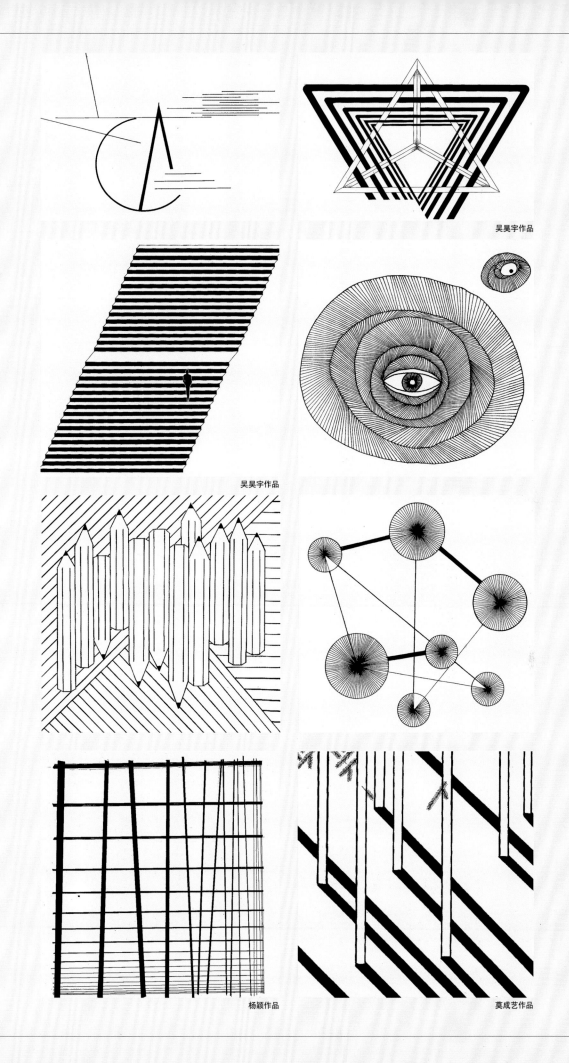

吴昊宇作品

吴昊宇作品

杨颖作品

莫成艺作品

## (三)形态要素之三

### 1. 面的概念

面有两种解释：一是线移动的轨迹，二是浓密有致的点，都可以形成面。面有长度、阔度但无厚度，有位置及方向性。

### 2. 面的形态、性格及心理特征

面的形态可作如下分类：

(1)几何形态的面——方形、长方形、棱形、圆形、曲线形等形状的面。它们形状规则整齐，具有简洁、明确、秩序之美感。

(2)自由形态的面——它是不规则的形而构成的。自由形的面变化多样，潇洒自由，轻松快活，如果处理好了，具有很大的魅力。反之，则有零乱之感。

(3)偶然形态的面——也是一种自然形态，是一种难以预料的形。云烟和浮重的形、玻璃碎裂的形等，它们不是人们所能主宰的，是意外、偶然得来的，虽然不确实可靠，但却具有超凡的吸引力，能产生奇异的效果。

### 3. 面的错视

同样大小的圆，我们会感觉到上面的圆大些而下面的圆小些，白的大些而黑的小些。用等距离的水平线和垂直线组成的正方形，它们给我们的感觉是不同的，水平线的正方形稍高些，垂直线的正方形稍宽些。

### 4. 面的作品图例

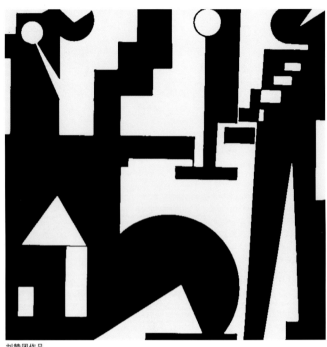

刘赞团作品

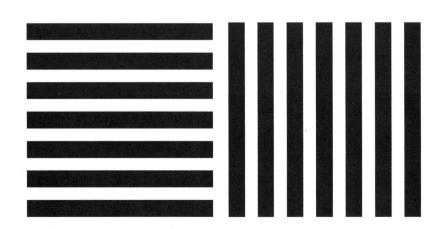

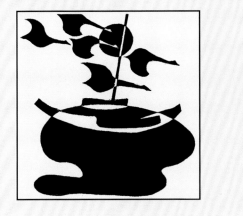

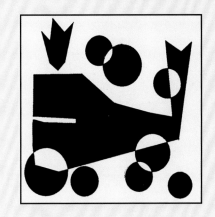
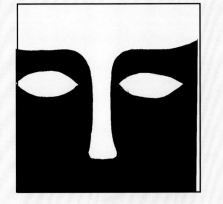
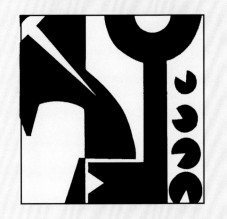
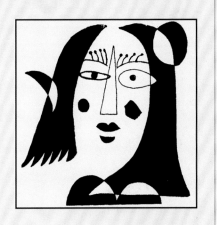
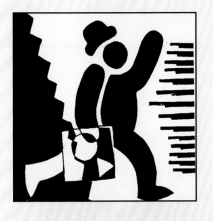
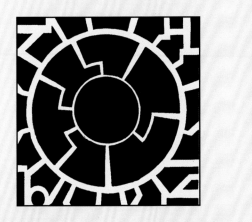
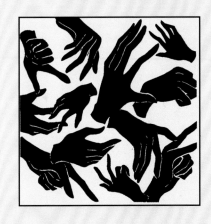
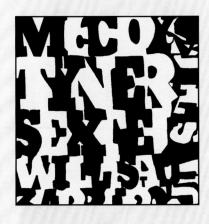

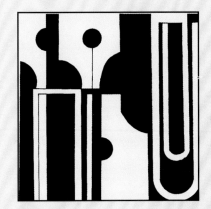

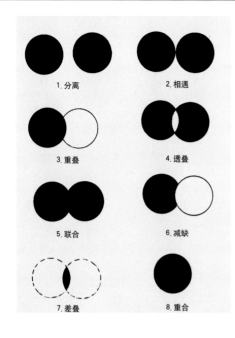

### （一）基本形

形象是指能引起人的思想或感情活动的具体形状或姿态。设计中使用形象作为激发人们思想感情、传送信息的一种视觉语言，它是一切视觉艺术不可缺少的组成部分。一切用于平面构成才可见的视觉元素通称形象，基本形即是最基本的形象，是构成图形的元素单位。

### （二）形象形态的组合关系

在设计中通常要将几个基本形组合在一起，构成新的形象。我们用最简单的形——圆来诠释形态的组合关系。

1. 分离：形与形之间存在着一定的距离。
2. 相遇：形与形边缘相接触。
3. 重叠：一个形覆叠在另一个形之上，产生前后关系，形成一近一远的层次感。
4. 透叠：形与形透明相交。
5. 联合：两形交叠，彼此联合形成一个新的形。
6. 减缺：一个形被另一个形局部遮挡，形成一个新的形。
7. 差叠：与透叠相反，只有互相重叠的地方可以看得见。
8. 套叠：形与形之间套叠在一起。如果两个大、小和黑、白不一样的形重合在一起，就会产生新的形。

### （三）形象的正与负

在平面上形象通常被称为"图"，图周围的空间称为"底"，如果"图"在前面，"底"是背景，这种形象就是正形象。反之，如果形象实际是平面上的空白，这种形象就是"底"，我们称之为负形象。如果用黑白来表现的话黑色的形称为正形象，白色的形称为负形象。但是，"图"与"底"的关系并非时时都那么清楚，在设计时正负形还可以转换，从而达到形式多样的效果。

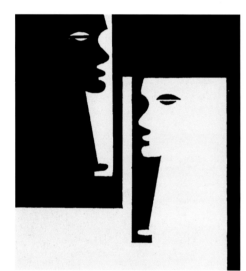

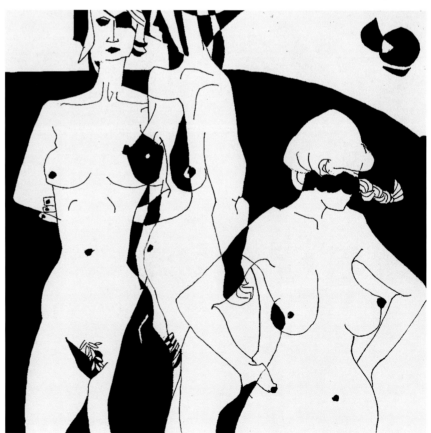

## (四)形象的群化

群化是基本形重复构成的一种特殊形式。通常可作标志、标识、符号等设计的一种手段。在现在社会中，许多商品的商标、团体的徽标、企业公司的标志、活动指示牌以及公共场所使用的标志多是以符号形式来表达的。群化构成设计精练、有力、突出、明确，具有符号性强的特点。因此，掌握群化构成非常重要，且非常实用。

1. 群化构成的基本要领如下：

(1)群化构成要求简练、醒目，设计时基本形数量不宜太多、太复杂。基本形的群化构成要紧凑、严密，相互之间可以交错、重叠和透叠，避免杂、乱、散的现象出现；

(2)群化图形的构成要完整、美观，注重整体和外观美；

(3)注意构图的稳定与平衡关系；

(4)基本形要简练、概括，避免纤细和琐碎。

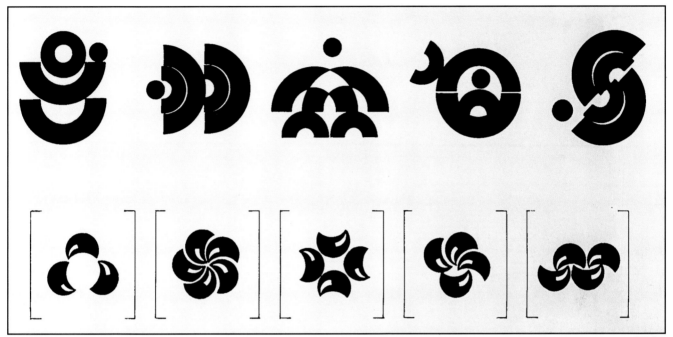

李鑫作品

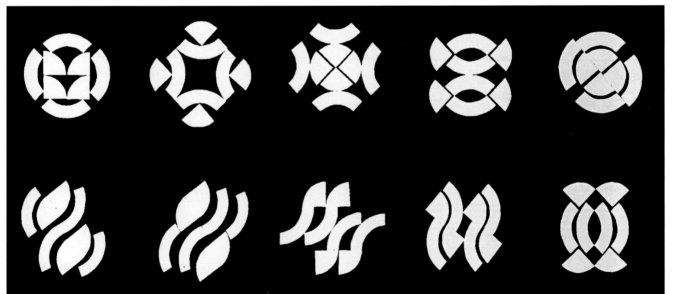

韦玉珏作品

2. 群化构成的基本构成形式有以下几种：
(1)基本形的线性组合；
(2)基本形的对称或旋转放射组合；
(3)基本形的三角形组合；
(4)基本形的多方向的自由组合。

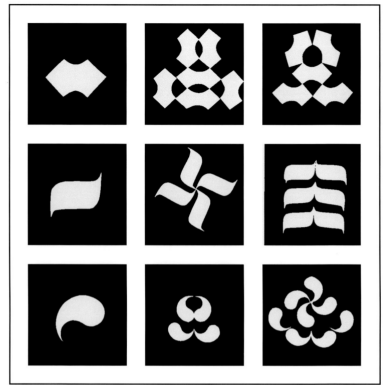

蔡世机作品

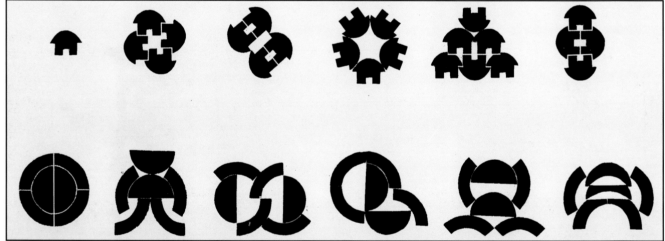

曾燕作品

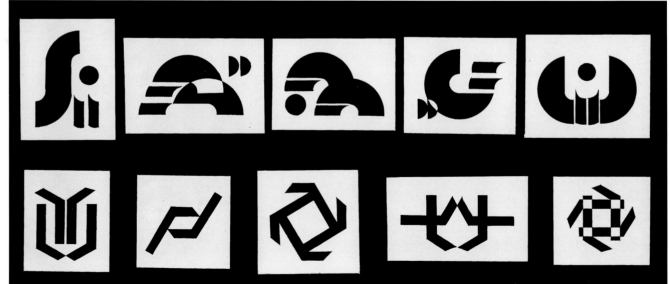

梁桂宁作品

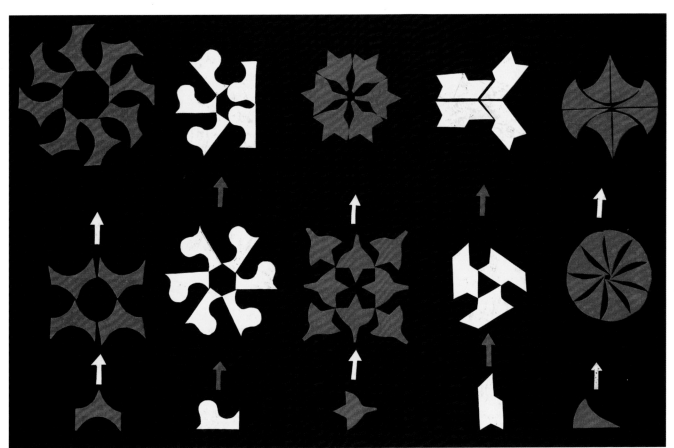

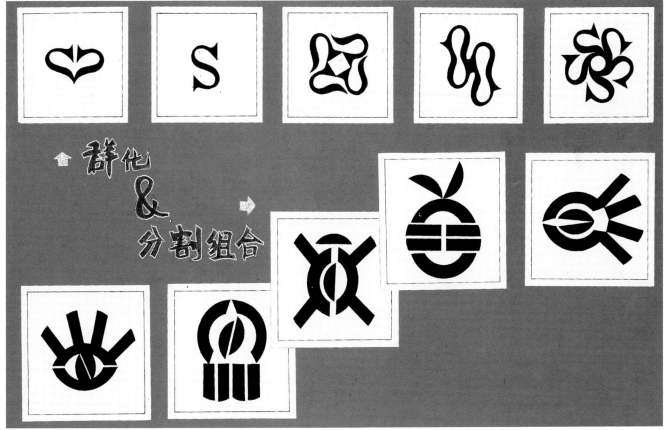

**1. 骨骼的概念**

任何一幅平面设计，都是依照一定的规律将基本形组合起来的，这种管辖编排形象的方式称为骨骼。骨骼管辖着基本形的编排秩序，基本形丰富设计的形象，骨骼与基本形犹如骨和肉的关系，相互依存。

**2. 骨骼的作用**

骨骼在构成设计中的作用有两个：第一是固定每个基本形的位置；第二是骨骼线将设计的画面划分成大小形状相同或不相同的空间，这个空间称为骨骼单位。骨骼有有作用和无作用、有规律和无规律之分：

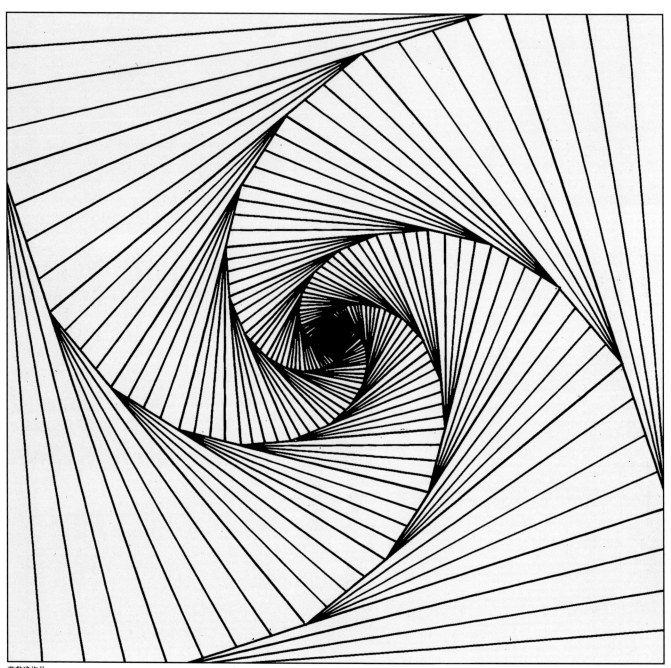

莫敷建作品

(1)有作用的骨骼——骨骼线将画面划分成许多骨骼单位，每个骨骼单位就是基本形独有的存在空间。基本形在骨骼单位的空间内，可自由变化位置或方向，也可变化形状、大小和数量。当基本形大于骨骼单位时逾越的部分将被切除，使基本形发生变化。有作用的骨骼线其本身可自成形象而不一定要纳入基本形才可以构成设计，也可以是骨骼线与其本形同时存在成为设计中的形象。

(2)无作用的骨骼——骨骼线在画面上不可见，只起着固定基本形位置的作用。当基本形大于骨骼单位时，形与形相遇，可产生多种组合关系。

(3)有规律的骨骼——重复、渐变、发射、特异(突破)等，具有很强的规律性。

(4)无规律的骨骼——没有规律性，可以自由变化的骨骼，如韵律、节奏、对比、密集等。

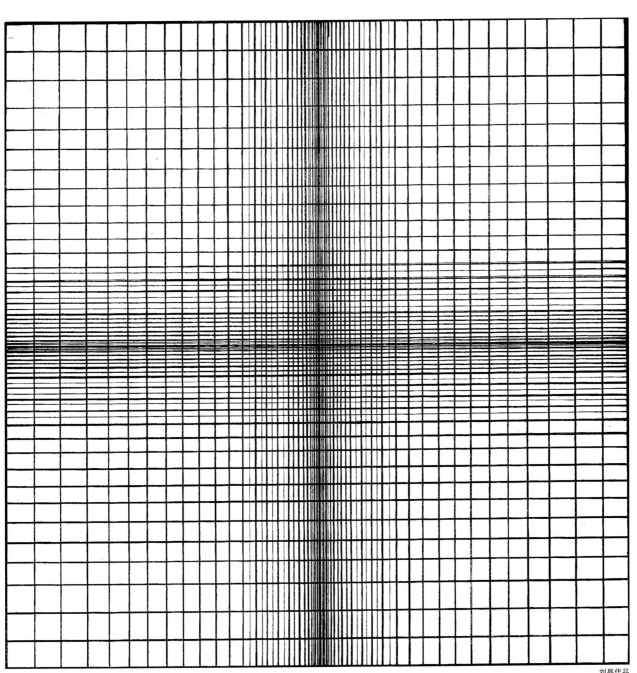

刘晶作品

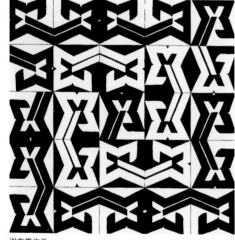

莫成艺作品

赵虹作品

谢东雪作品

# 第六章  平面构成的基本形式

平面构成常见的形式有规律性和非规律性两大类：有规律的构成形式有重复、近似、渐变、发射、特异(突破)等；无规律的构成形式有密集、对比、分割、肌理、空间等。

## (一)重复构成

### 1.重复的概念

重复是指同一画面上同样的造型重复出现的构成方式。设计中采用重复的形式无疑会加深印象，使主题得以强化，也是最富秩序和统一观感的手法。歌德说："重复就是力量。"电视广告的重复播放、招贴画的重复张贴、歌词的重复再现等，都能产生强烈的感染力。

### 2.重复构成的形式

(1)基本形的重复

在设计中不断使用同一基本形，这就是基本形的重复。也就是说，以形状、大小、色彩、肌理都相同的基本形为重复基本形。重复的基本形可以使设计产生绝对和谐统一的感觉。

(2)骨骼的重复

每个空间单位完全相同的骨骼就是重复骨骼。按其复杂程度可分单一形式的重复骨骼和复合形式的重复骨骼。这样可产生更复杂多变的重复骨骼。

(3)重复骨骼与基本形的关系

重复的基本形纳入重复骨骼内，用这种表现形式构成的图形具有很强的秩序感和统一感。若按无作用性骨骼处理，重复基本形需放在重复骨骼的十字交叉点上，可由基本形大小、方向来增加变化，或是调节尺度，造成基本形的联接与叠合，以产生较丰富的视觉效果；按有作用性骨骼处理，重复的基本形可纳入重复骨骼内，并可在骨骼单位内进行方向感位置变化，以丰富画面。

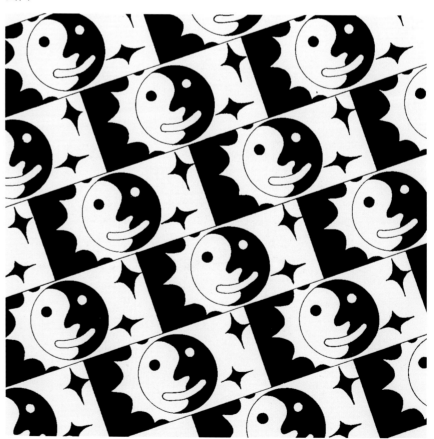

莫紫荆作品

(4)重复构成的基本类型

A.在重复骨骼中以同种方法排列重复基本形的构成方式即绝对重复。绝对重复具有严谨、统一的观感，但易产生平淡、呆板的效果。

B.在整体重复的前提下，部分要素产生规律性变化的构成方式即相对重复。相对重复的一种类型是基本形不变，骨骼产生间距、方向变化，或叠合；另一类是重复骨骼不变，基本形发生变化。相对重复使构成方式在严谨中富于变化。

C.采用重复基本形但无骨骼约束，凭感觉自由放置基本形的构成方式即为不规则重复。不规则重复有灵活多变的观感。

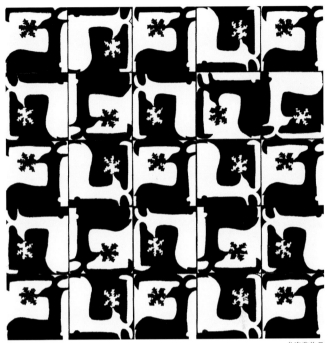

黄卢健作品

龙海燕作品

李鑫作品

## (5)重复构成作品图例

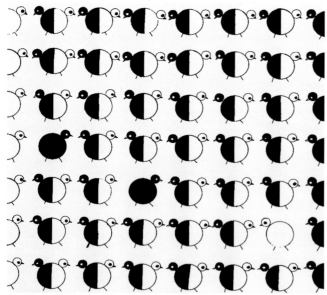

欧凌娟作品

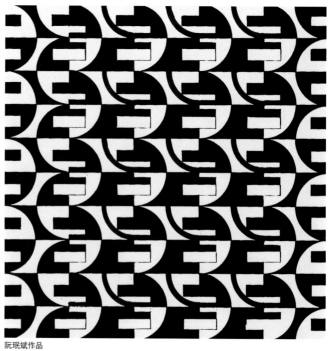

阮珉斌作品

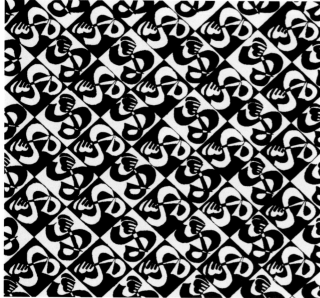

盘晓凤作品

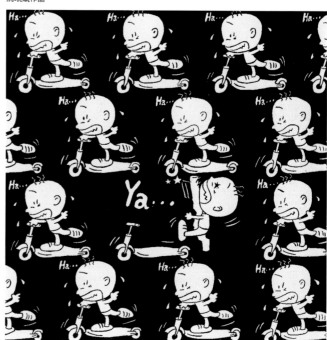

黄霄亮作品

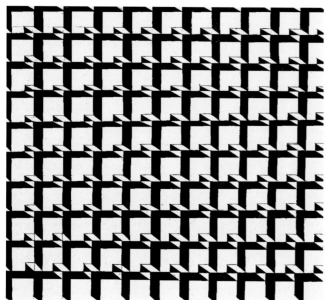

赵筱婕作品

作品点评:

    重复构成给人整齐化的力量感,是威严壮阔的象征。它如同行进中的方块队,给人统一的节奏韵律感。但是,如果我们在此节奏韵律中添加一些佐料,使之既统一又显幽默,就不那么呆板了。如该页右下图,将重复的卡通作为基本形,使得严肃整齐中带有一些趣味性,也使得略显呆板的形式增加了感染力。

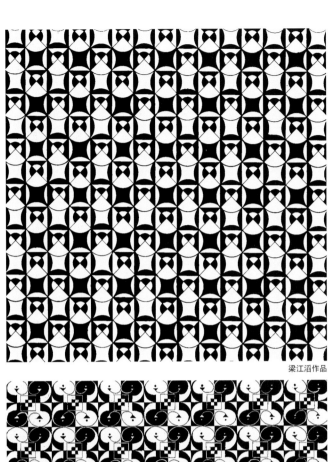

梁江滔作品

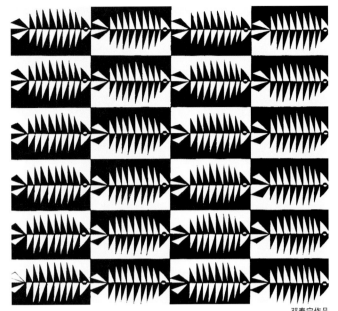

邓春宁作品

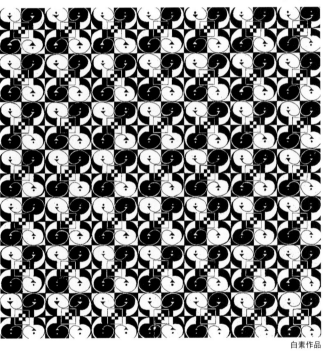

白素作品

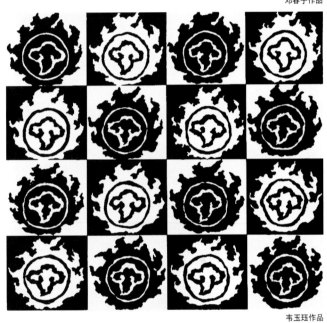

韦玉珏作品

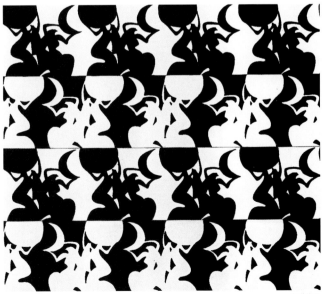

盘瑛作品

## （二）近似构成

### 1.近似的概念

近似是指形态的接近或相似。在自然形态中，严格的绝对相同的形象是不存在的。即便是相同大小的东西，它们的质量、物理结构也是不完全相同的。因此，自然界中更多的是大致相像而又不完全一样的情景普遍存在，比如蓝天的白云、海洋的波涛、植物、树叶、人的形象。取得近似的重要方法是求大同存小异，这样可取得统一又富于变化的效果。

### 2.基本形的近似

彼此类同的一系列基本形即近似基本形。它可以从下列方法去获得：

（1）联想——从品种、意义、功能、同谱、同族、同类等方面取其相似又不相同的某种因素，这种方法可塑性较大。

（2）削切——用将某一种完整形象变成不完美，使它残缺或崩碎等手法获得。

（3）联合——由两个或更多的形象头像组合后，在方向、位置方面进行变化，可造近似形象。若使其在形状、大小上有变化，所造成的基本形尤为丰富。

（4）填色变动——以重复方格为基础对每个方格作相同的分割，允许方向的变动即创造"理想模式"，便可得到一系列近似基本形。

### 3.近似基本形与重复骨骼的关系

近似形象取得后，它的排列形式全凭视觉需要而定，它不像重复及多元重复的骨骼那样有严格的规律，它是属于不规则或非规律性骨骼配置。它可以利用无作用的骨骼作基格，但配在骨骼上的基本形可以不按规律排列。

### 4.近似的骨骼

骨骼单位在形状、大小上不是重复而是近似，这就是近似骨骼。这是一种半规律性骨骼。这类骨骼由于规律不严谨，给基本形容纳造成困难，容易造成秩序紊乱，故实用价值不大。一般来说，它是在有作用性规律在相应骨骼内纳入较单纯的近似基本形或以骨骼自身变化构图，也可以收到较好的效果。

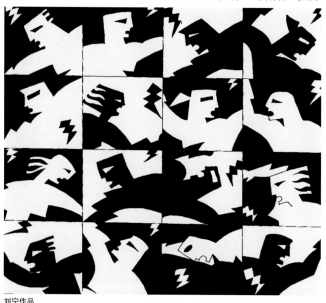

刘宁作品

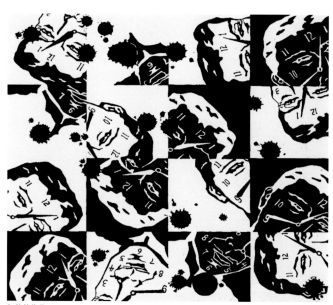

伍佳佳作品

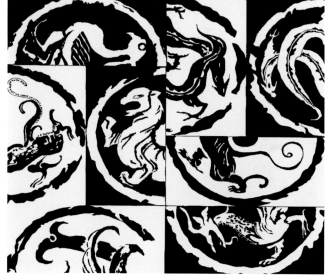

吕丽青作品

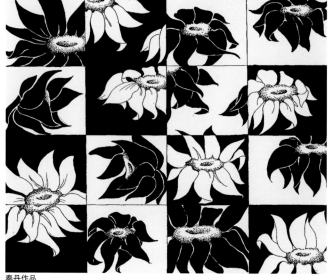

秦丹作品

## 5.近似构成作品图例

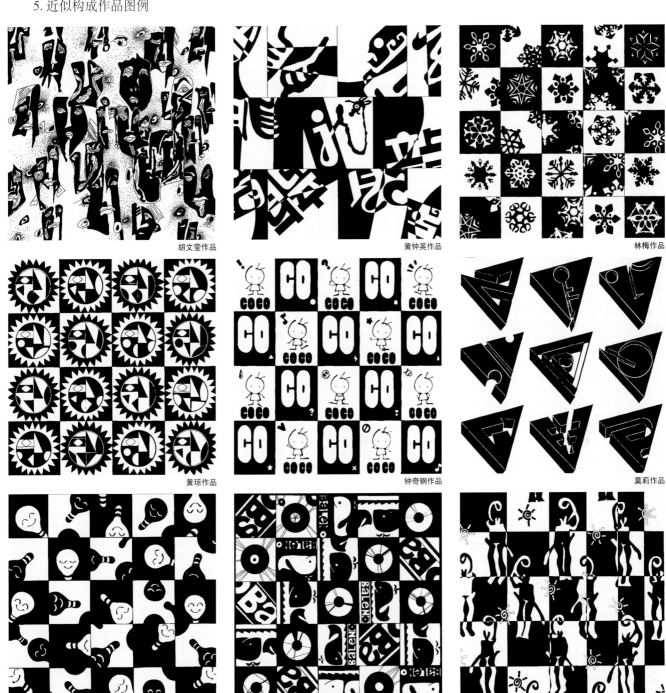

胡文莹作品　　　　黄钟英作品　　　　林梅作品

黄琼作品　　　　钟奇钢作品　　　　莫莉作品

陈玉蓉作品　　　　雷甜作品　　　　林春燕作品

作品点评：
　　该页上图中间的一幅作业，学生以我国传统书法艺术"龙"字作为设计元素，将"龙"字的不同写法进行不同位置的变化，使得它们的形象既有相同的地方又独自各异，很好地起到了同化异质的效果，又使传统的艺术重新演绎放出新的光芒来。因此，传统的东西、民族的东西是我们创意的源泉，但又不是生搬硬套可以实现的。

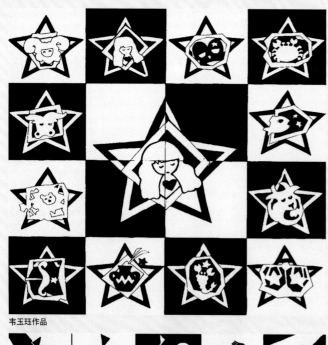

韦玉珏作品

黄莹作品

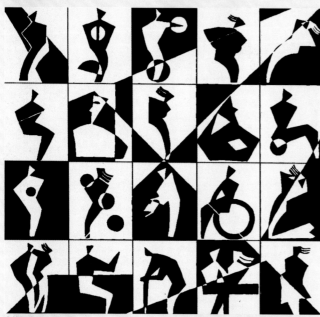

全艳丽作品

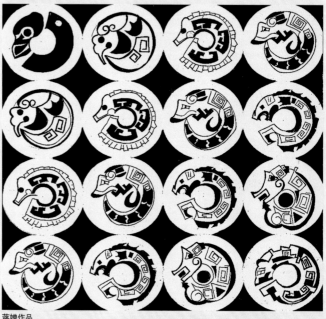

蒋婵作品

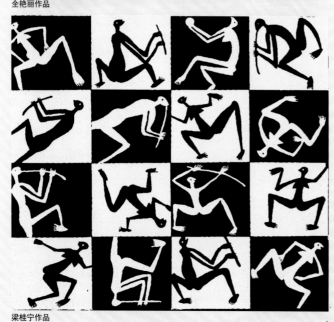

梁桂宁作品

曾燕作品

## （三）渐变构成

### 1.渐变的概念

渐变是指基本形或骨骼逐渐地、有规律地循序变动，它会产生节奏、韵律、空间、层次感。在人的视域内，马路由大变小、两边的树木由高变矮以及生命的历程等，这些都是有序的渐变现象。渐变是矛盾缓和地发生变化，而不是强烈的。因此，渐变构成富于节奏和韵律的变化，以自然取胜。

### 2.渐变构成的形式

渐变是多方面的，形象的大小、疏密、粗细、距离、方向、位置、层次，色彩的明暗、色调、声音的强弱等都可以达到渐变的效果。

（1）基本形的渐变

A.形象渐变　两个不同的形象，均可以从一个形自然地渐变成另一个形。关键是中间过渡阶段要消除个性，取其共性。圆可以变成方，方可以渐变成三角形等。

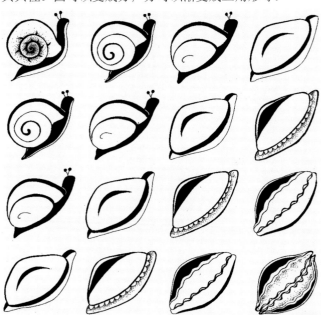

曾燕作品

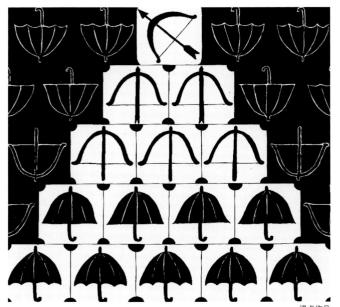

梁卓作品

B.大小渐变　基本形逐渐由大变小或由小变大，可营造空间移动的深远感。

C.方向渐变　基本形的方向逐渐有规律地变动，造成平面空间中的旋转感。

D.虚实渐变　用黑白正负变换的手法，将一个形的虚形渐变为另一个形的实形。

E.位置渐变　将基本形在画面中或骨骼单位内的位置有序地移动变化，使画面产生起伏波动的效果。

F.明度渐变　基本形的明度由亮变黑的渐变效果。

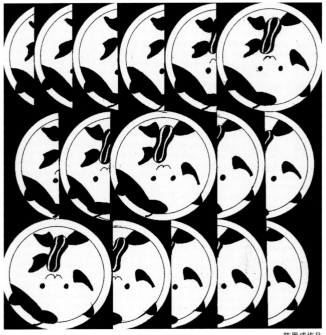

陈思成作品

（2）骨骼的渐变

A.单元渐变　也叫一元渐变，即骨骼线一个单元等距重复，另一个单元则逐渐加宽或缩窄。

B.双元渐变　也叫二次元渐变，即两组骨骼线同时变化。

黄涛作品

C.等级渐变　将骨骼线作竖向或横向整齐错位移动，产生梯形变化。

D.折线渐变　将竖的或横的骨骼线弯曲或弯折。

E.联合渐变　将骨骼线渐变的几种形式互相合并使用，成为较复杂的骨骼单位。

F.阴阳渐变　将骨骼宽度扩大成面的感觉，使骨骼与空间进行相反的窄宽变化，即可形成阴阳、虚实转换渐变。

3.渐变的基本形和骨骼的关系

(1)将渐变基本形纳入重复骨骼中。

吴昊宇作品

(2)将重复基本形纳入渐变骨骼中。

李鑫作品

(3)将渐变的基本形纳入渐变的骨骼中。

在渐变构成中基本形和骨骼线的变化非常重要，渐变的过程既不能太快，缺乏连惯性，也不能太慢，有重复累赘感，只有这样画面才能产生较好的节奏感和韵律感。

黄莹作品

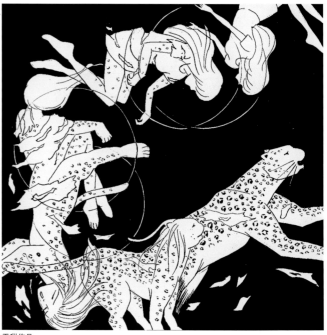

雷甜作品

## 4. 渐变构成作品图例

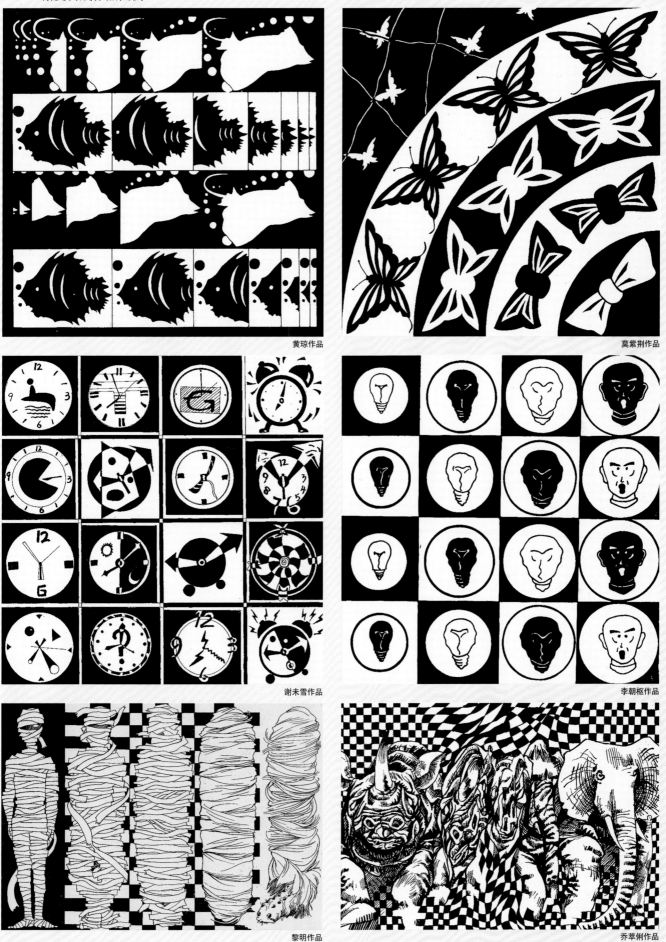

黄琼作品

莫紫荆作品

谢未雪作品

李朝枢作品

黎明作品

乔莘俐作品

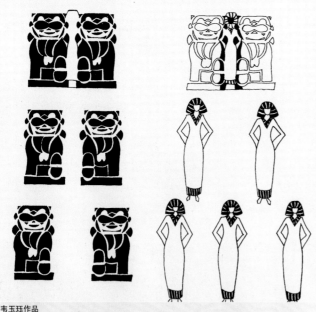

韦玉珏作品

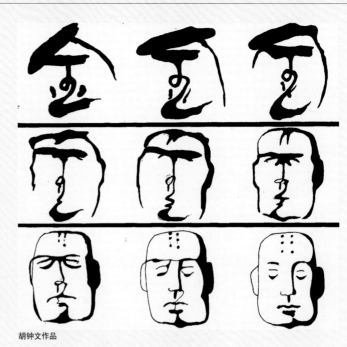

胡钟文作品

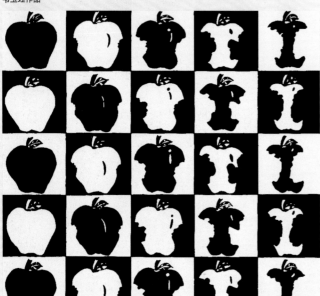

卢菁菁作品

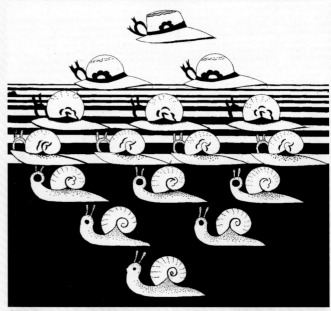

韦耿作品

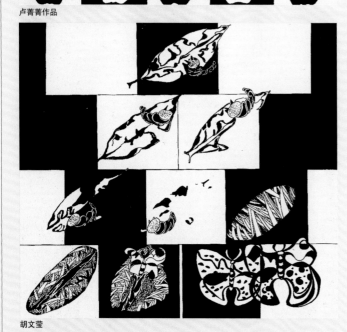

胡文莹

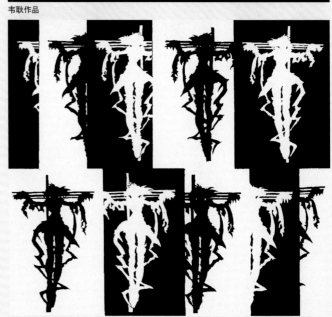

罗毅艺作品

## (四)发射构成

### 1.发射的概念

发射的现象在自然界中非常广泛,如太阳的光芒、盛开的花朵、贝壳的螺纹、蜘蛛网、炸弹的爆炸等,可以说发射也是一种特殊的重复或渐变。发射构成必须具备两个条件:一是必须向四处扩散或向中心聚集;二是具有明确的中心点。

### 2.发射骨骼的形式

发射骨骼有三类:离心式、向心式、同心式。在实际设计中,通常穿插交错使用效果更好。

(1)离心式　骨骼线或基本形由中心向外发射。

(2)向心式　骨骼线或基本形由四周向中心聚集。

(3)同心式　骨骼线或基本形层层环绕一个中心点,每层基本形的数量不断增加,形成实际扩大的结构或扩散的形式。

实际设计中,往往可以多设几个发射点,从而达到丰富画面的效果。

### 3.发射骨骼与基本形的关系

(1)发射骨骼内纳入基本形。基本形纳入发射骨骼内,采用有作用或无作用骨骼均可,但基本形元素排列必须清晰有序。

(2)利用发射骨骼引导辅助线构筑基本形。基本形融于发射骨骼中,突出发射骨骼的造型特征。辅助线可以在骨骼单位中勾画,也可以是某种规律性骨骼(重复、渐变)与发射骨骼叠加、分割而成。

(3)以骨骼线或骨骼单位自身为基本形。基本形即发射骨骼自身,无需纳入基本形或其他因素,完全突出发射骨骼自身。这种骨骼线简单有力。

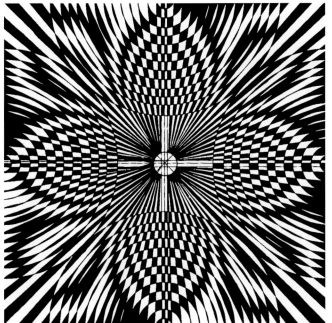

阮珉斌作品

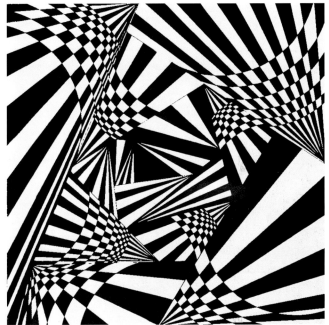

梁桂宁作品

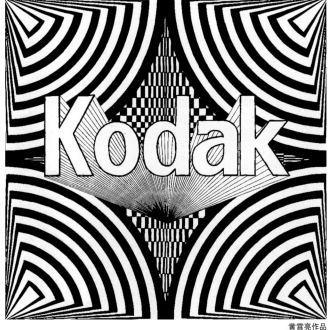

黄霄亮作品

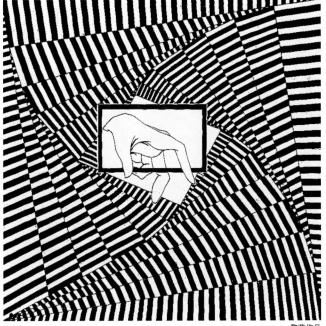

黎萍作品

## 4.发射构成作品图例

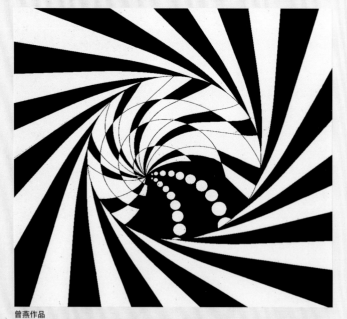

曾燕作品

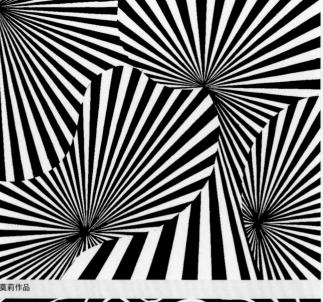

莫莉作品

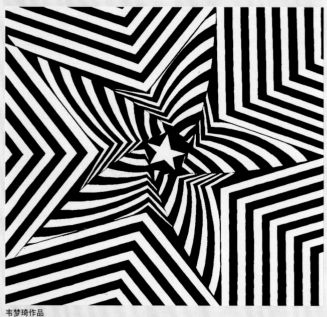

韦梦琦作品

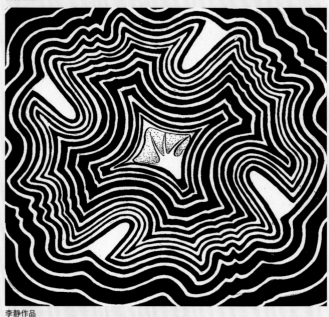

李静作品

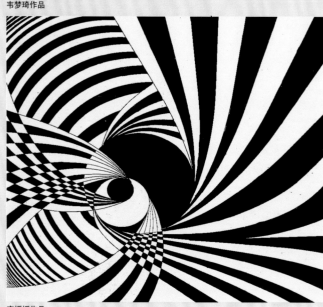

宁媛媛作品

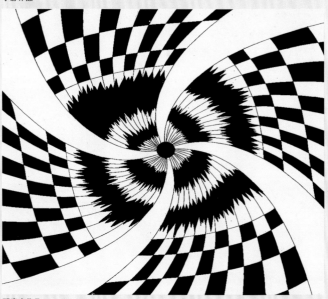

邓春宁作品

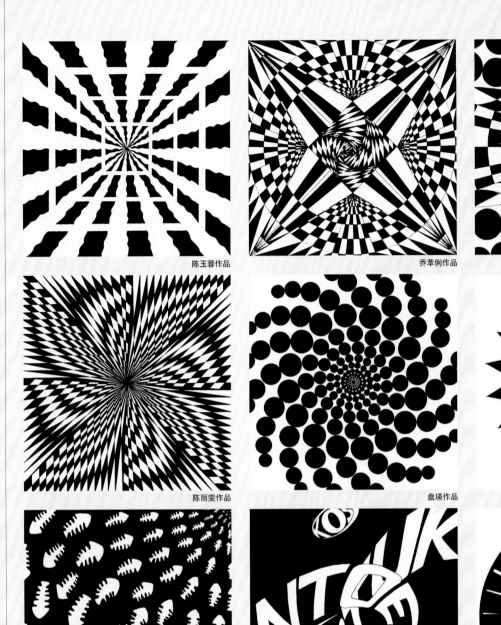

陈玉蓉作品

乔莘俐作品

黎明作品

陈丽雯作品

盘瑛作品

吴昊宇作品

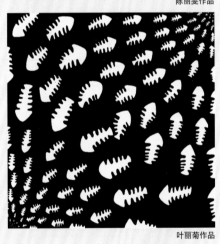

叶丽菊作品

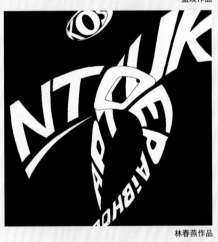

林春燕作品

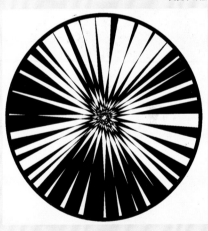

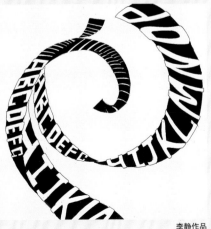

李静作品

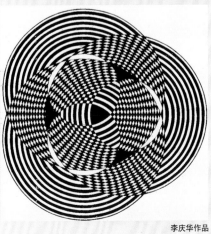

李庆华作品

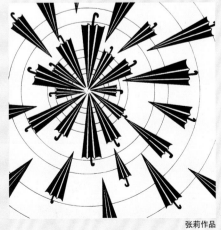

张莉作品

### （五）特异构成

#### 1. 特异的概念

特异是在有规律性的基本形中寻求一种突破变化的构成形式。在自然界中如"明月群星"、"鹤立鸡群"、"万绿丛中一点红"等，都是特异的例子。在设计中常用特异的手法来突出重点，传达信息。特异是比较性的，是依赖于规律性构成的自由构成，是规律性构成中的局部变化。特异的程度可大可小，但是特异与其他规律部分作安排时，过少会被规律埋没，不能达到预期的效果，过大则使画面难于协调，若过于同类则又失去特异的效果。

#### 2. 特异基本形

绝大部分基本形保持一致，其中一小部分产生突破性的变异，这部分就是特异基本形。注意使特异基本形与一致的基本形之间，既保持某种联系而不失整体，又要显而易见，引人注目。

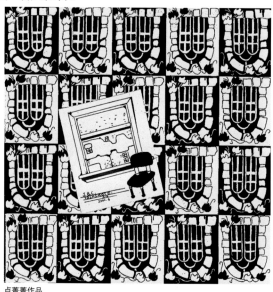

卢菁菁作品

（1）编排特异　特异部分的基本形违反整体编排规律造成一种新规律，特异规律与原整体规律有机组合一起，这就是规律的转移。这种规律的转移，可以是形的方向、位置或位缺的变化。特异部分要大大少于整体部分。

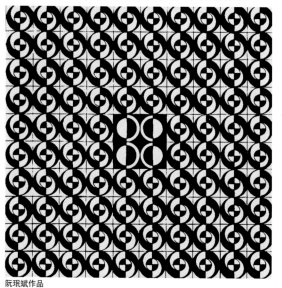

阮珉斌作品

（2）形状特异　特异部分基本形的形态特征发生变异，这就是形状特异。特异部分也以少为宜。

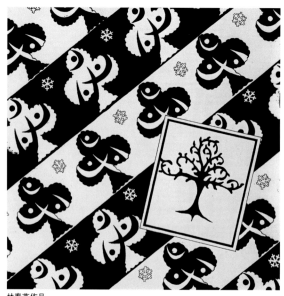

林春燕作品

（3）色彩特异　在基本形排列的大小、形状、位置、方向都一样的基础上，以色彩进行变化来形成色彩突变的视觉效果。

### 3. 特异骨骼

在规律性骨骼中,部分骨骼单位在形状、大小、方向或位置方面发生变异,这就是特异骨骼。

(1) 规律转移　规律性的骨骼一小部分发生变化,形成一种新规律,并与原有规律保持有机联系,这一部分即规律转移。

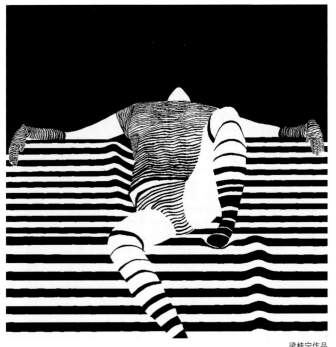

梁桂宁作品

(2) 规律突破　骨骼中特异部分没有产生新规律,而是原整体规律在某一局部受到破坏和干扰,这个破坏、干扰的部分就是规律突破。这种处理以少为好。

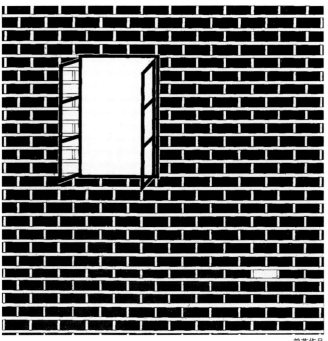

曾燕作品

### 4. 特异构成作品图例

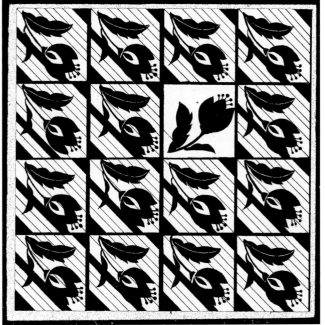

崔顺芝作品

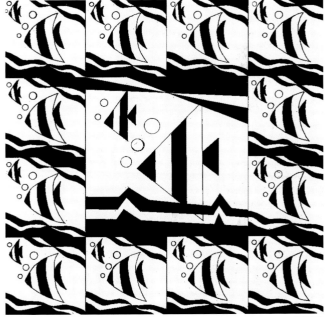

甘毅作品

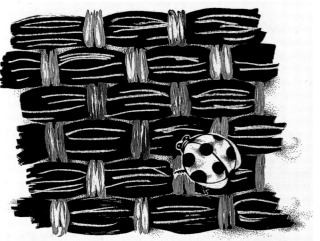

宋洁作品

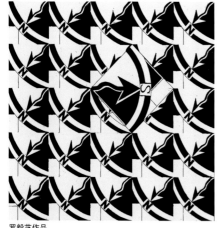

罗毅艺作品

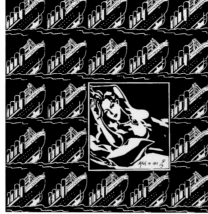

伍佳佳作品

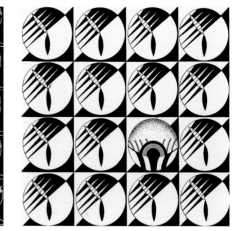

梁燕敏作品

蒋鲜作品

于梅作品

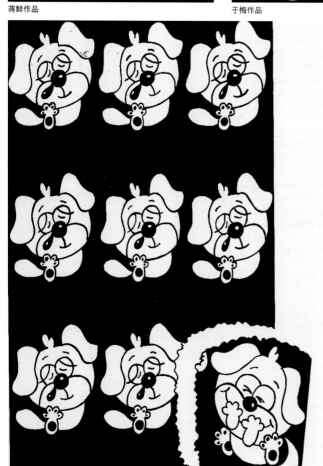

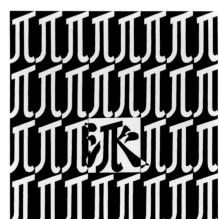

唐万庆作品

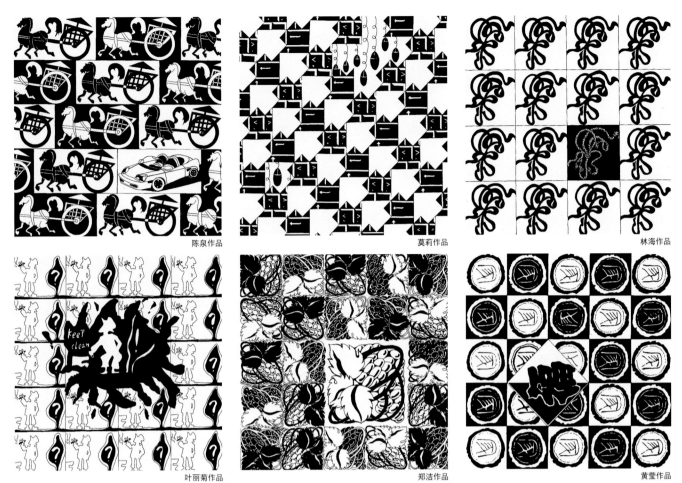

陈泉作品　　　　　莫莉作品　　　　　林海作品

叶丽菊作品　　　　　郑洁作品　　　　　黄莹作品

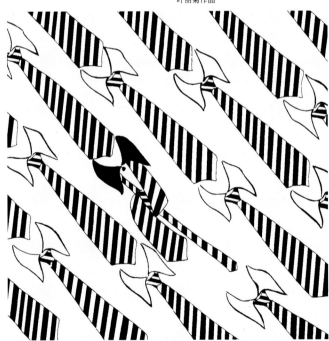

梁燕敏作品

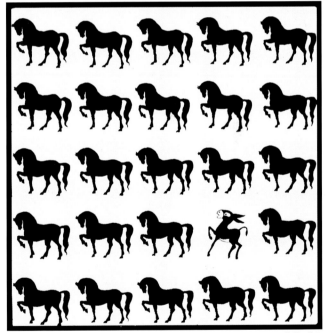

黄胤卫作品

作品点评：
　　特异是作为对比特有形式而表现出来的。它能起以小见大、以少胜多的效果。如果在排列方面、规律方面、面积或色彩等方面，甚至肌理方面加以突破，则能起到特殊效果。这个特异点是设计的中心，是画面的聚焦点，较好地把握这个点，使得我们的作品更加富于内涵，更能引人入胜。

## (六)密集构成

### 1.密集的概念

密集是对比的一种特殊情形，就是说数量颇众的基本形在某些地方密集起来，而在其他地方疏散，但集与散、虚与实之间，常带有渐移的现象。城市是密集的最典型实例，建筑与人口都结集在城市中心，而距此中心越远则越疏少。

### 2.密集的基本形

在密集构成中，基本形面积要小、数量要多才能有效果。在设计中基本形的大小是优先要考虑的，如果基本形面积过大，形状又变化时，就成为对比构成了。

### 3.密集的形式

密集构成是指比较自由性的构成形式，包括预置形密集与无定形密集两种。预置形密集是依靠在画面预先安置的骨骼线或中心组织基本形的密集与扩散，即以数量相当多的基本形在某些地方密集起来，而从密集处又逐渐散开来。无定形的密集，不设预置点和线，而是靠画面的均衡，即通过密集基本形与空间、虚实等产生的程度对比来进行构成。基本形的密集，须有一定数量方向的移动变化，常常有从集中到消失的渐移现象。

（1）预置形密集有：

A.趋近点的密集——概念的点预置框格内各处，基本形趋附这些点的周围，愈接近这些点愈密，愈远离则愈疏散，这个点可以是一个或几个，但不宜太多。

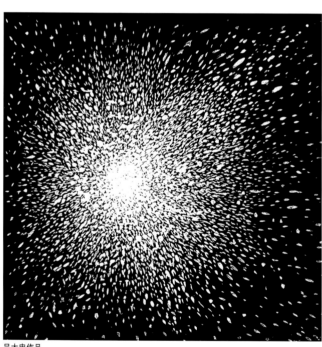

吕大忠作品

B.趋向线的密集——概念的线在框格内构成骨骼，基本形趋附这些线的周围，形成狭长的基本形聚合带。密集的线可以是直线也可以是曲线，可以是单根或数根。

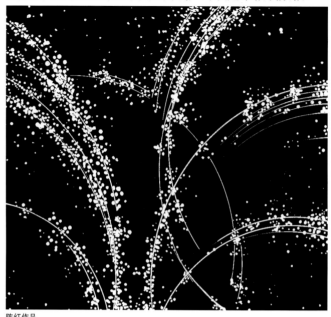

陈红作品

（2）无定形密集（自由密集）

在构成时预先不设假定密集趋向的点和线，而是按照美学法则随意布置，并有清楚的焦点及基本形的渐移分布，但必须注意统一性。

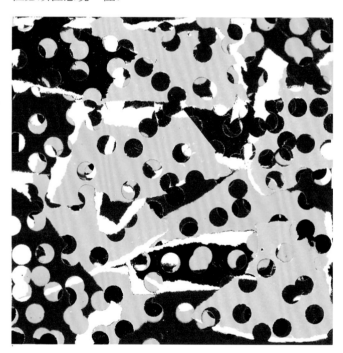

44

4.密集构成作品图例

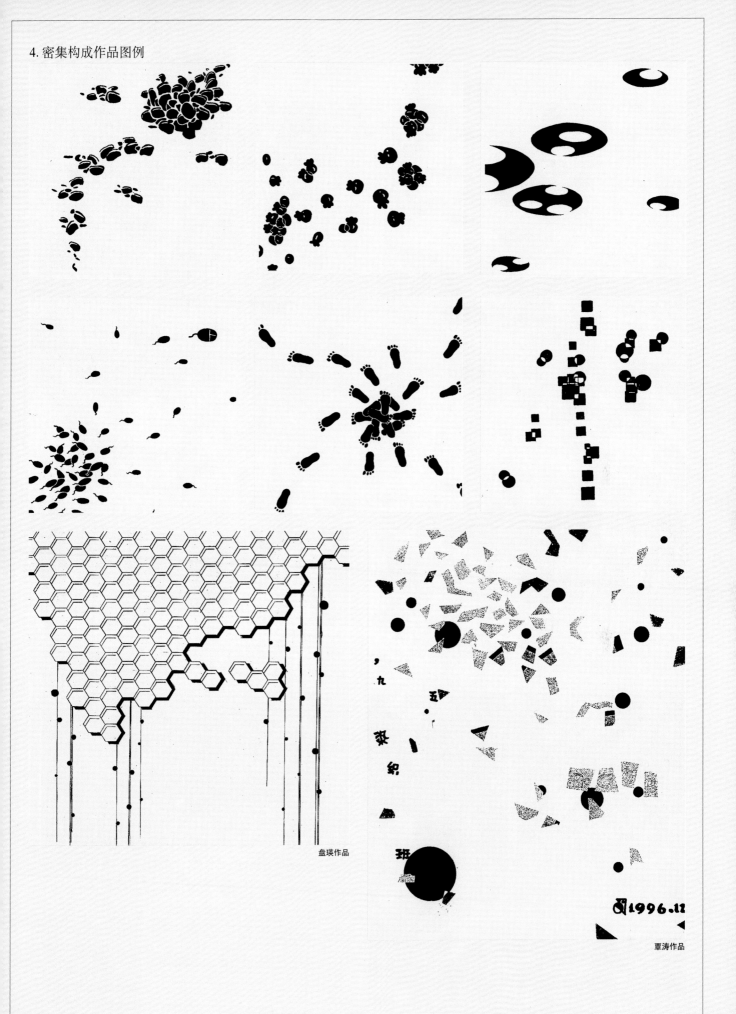

盘瑛作品

班

1996.12

覃涛作品

45

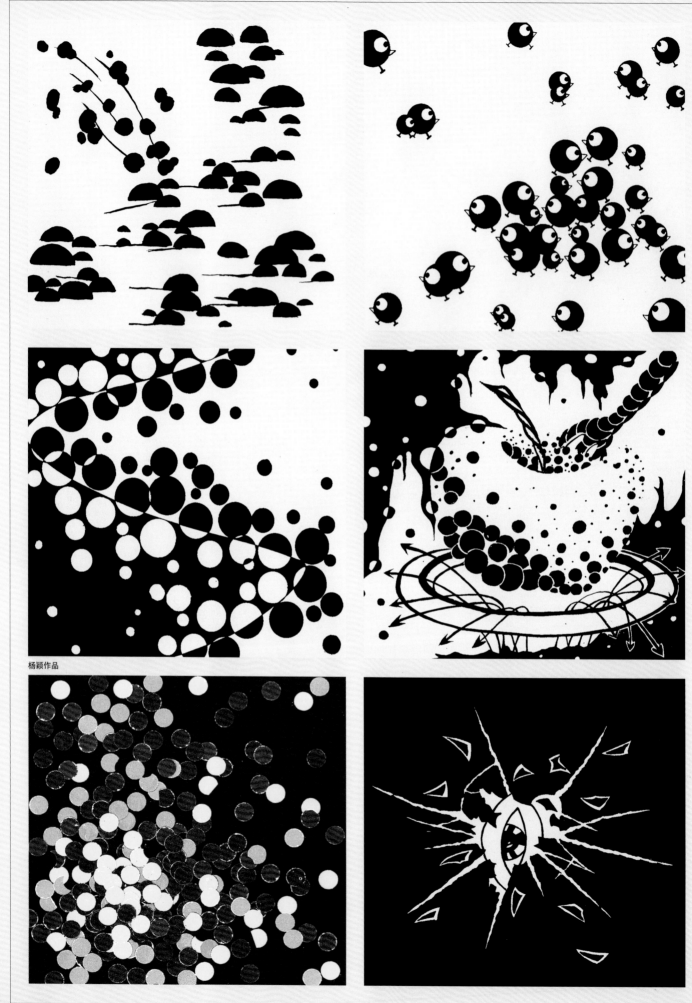

杨颖作品

## （七）分割构成

### 1. 分割的概念

分割是按照一定的比例和秩序进行切割或划分的构成形式。分割也是一种常用的构成方法。在日常生活中，室内的空间分割、书报的版面分割、平面设计上的空间分割等都是根据分割原则而设计的。

### 2. 分割的形式

公元前6世纪，希腊哲学家毕达格拉斯为探索艺术中的节奏规律，曾把一段长线分为两段，并从中发现了1:1.1618的比例关系是构成美的标准尺度。哲学家柏拉图把这一数比称为"黄金分割"。这一数比关系一直影响到现在，从古希腊的瓶画到巴底依神庙、埃及的金字塔及文艺复兴时期的建筑、绘画，都可以看出比例分割的重要性和唯美性。分割的形式有等形分割、自由分割、比例与数列分割等。

（1）等形分割 要求形状完全一样地重复性分割，有整齐划一之美感。

（2）自由分割 自由分割是不规则的，给人以自由活泼之感。

（3）比例与数列分割 利用比例与数列的秩序进行分割，给人以秩序、完整、明朗的感受。

A. 黄金比例分割1:1.1618黄金比矩形的画法：以一个正方形的一边为宽，先量取正方形一边的二分之一点，再以此点为圆心，以此点与其对角的连线为半径，画弧交到正方形底边的延线上，此交点即为黄金比矩形长边的端点。

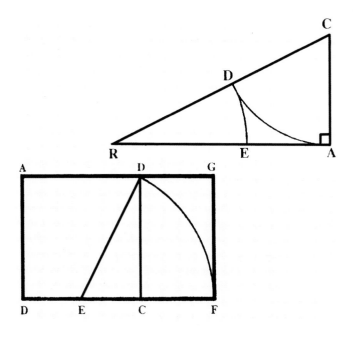

B. 费勃拉齐数列：是数列相邻两项的数字之和，第一项为1，第二项为0加1，还是1，第三项是1加1为2，第四项为1加2得3，第五项为2加3得5……依次类推，如：0、1、1、2、3、5、8、13、21、34、55、89……这种数列在造型上比较重要，它的美妙就在于邻接两个数字的比近似于黄金比例。

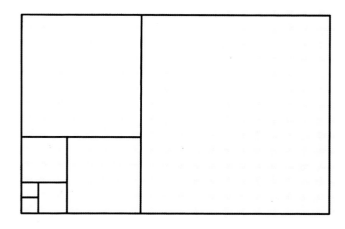

C. 等级差数数列 等级差数数列又叫算术级数数列，即数列各项之差相等。如1、2、3、4、5、6、7、8……这种数列是每项数均递增相等的数值。

D. 等比级数列 等比级数列是用一个基数所得的乘方依次排起来所形成的数列。如：2、4、8、16、32……；3、6、12、24、48、96；3、9、27、81……

比例的运用，在现代生活中更加广泛化，各种材料和用品在尺寸上都符合规格和比例，有统一的计划。

### 3. 分割构成作品图例

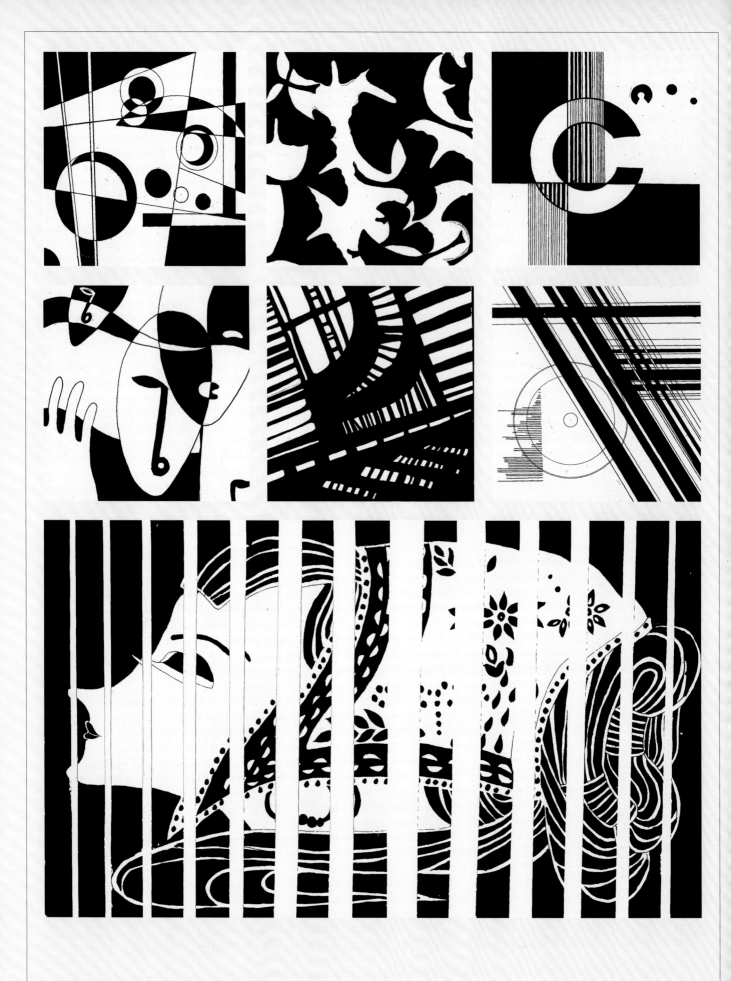

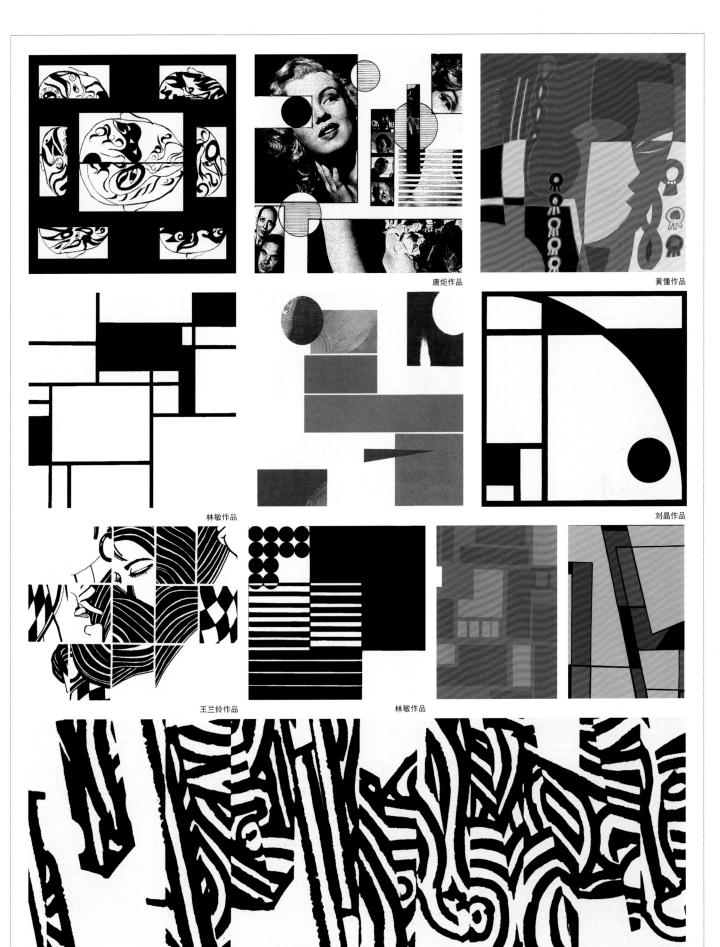

唐炬作品

黄懂作品

林敏作品

刘晶作品

王兰铃作品

林敏作品

康起祥作品

## （八）对比构成

### 1. 对比的概念

形象与形象之间，形象本身的各部分之间表现出显著差异，就是对比。对比有程度之分，轻微的对比趋向调和，强烈的对比形成视觉的张力，给人一种鲜明强烈、清晰之感。对比可以引向不定感和动感、刺激感。对比存在于造型要素的各个方面，在一幅构成设计中，太多则杂乱，须保持一定的均衡。对比构成不凭借任何形式的骨骼，而是靠视觉给予的对比准则。

### 2. 对比的形式

（1）形状对比——使用完全不同的形状固然会产生对比，但这种对比可能是为对比而对比，形状种类繁多，使设计缺乏统一感，所以形状的对比，应建立在形象互相关联的基础上。这种关联可以是要素任何一方面如色彩、方向、肌理、线型等的一致性与相互联系，也可以是内容、功能结构某一方面的一致性与相互联系。

莫敫建作品

（2）大小对比——形状的大小相差悬殊则对比，大小相近或一样时，则产生关联，有统一感。所以在组织对比时，大小两方面应以一方为主，才能保持统一感。

韦华作品

（3）位置对比——位置的上下、左右不同而在处理时发生对比，但要注意画面的平衡关系。

（4）粗细对比——线条的粗与细、肌理的粗糙与精细所产生的对比。

（5）方向对比——方向对比的处理，要注意方向变动不宜过多，避免产生凌乱感，要有主导方向或会聚中心。

（6）色彩对比——在这里我们泛指黑白灰三种色调的对比，恰当地采用黑白灰对比能使画面产生丰富变化。

韩迎红作品

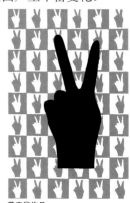

黄庆华作品

（7）空间对比——也就是基本形的正与负、虚与实、黑与白所产生的对比。

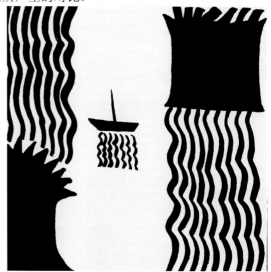

黄卢健作品

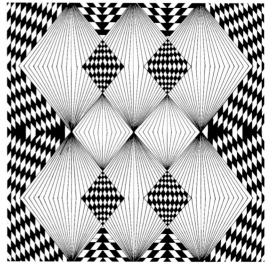

侯俊作品

# 3. 对比构成作品图例

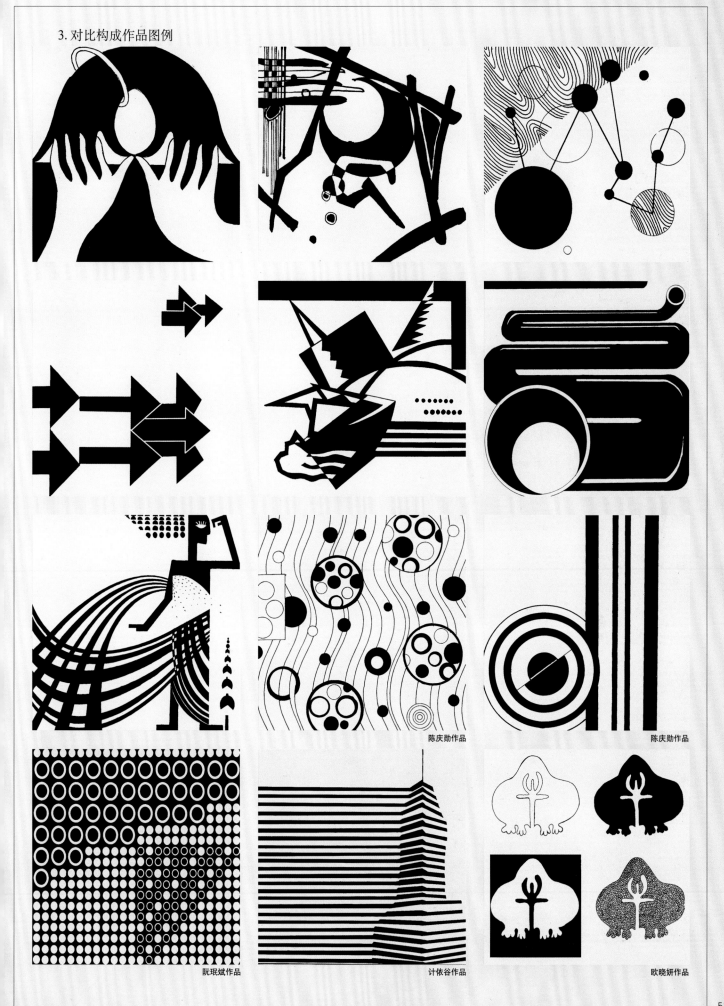

阮珉斌作品

计依谷作品

陈庆勋作品

陈庆勋作品

欧晓妍作品

51

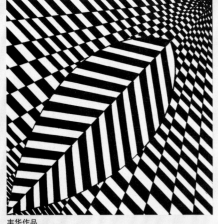

韦华作品

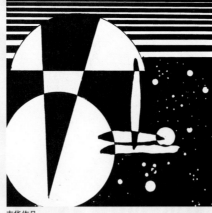

韦华作品

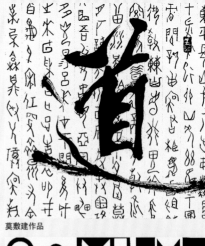

莫敷建作品

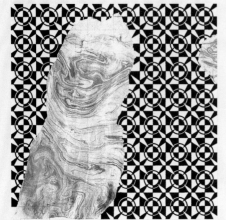

白素作品

陆其蓉作品

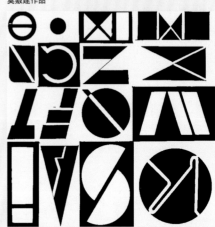

黄卢健作品

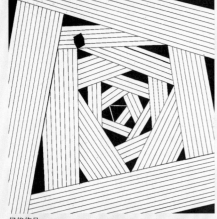

侯俊作品

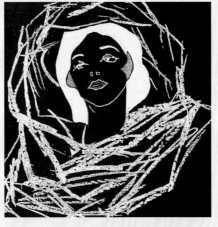

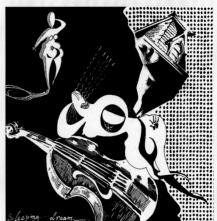

陈旭作品

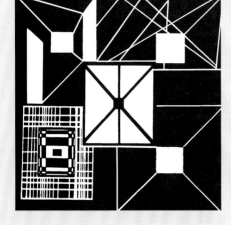

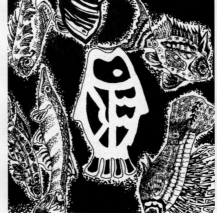

黄冬作品

### (九)肌理构成

**1.肌理的概念**

凡凭视觉即可分辨的物体表面之纹理，称为肌理。以肌理为构成的设计，就是肌理构成。在自然界中的各种物质具有不同的肌理，有的平滑，有的粗糙；有的软，有的硬；有的有光泽，有的无光泽，千姿百态。肌理构成的课题训练在造型设计领域有重要意义。

**2.肌理的形式**

肌理可分为自然肌理和人工肌理两大类。自然肌理如大理石的纹路、木材的纹路及材质、烟云水纹等自然形成的肌理。人工肌理是人类在认识自然肌理的基础上创造出来的。肌理形式还可分为两类，即：

(1)视觉肌理——通过眼就可以观察到的肌理叫视觉肌理。形和色都非常重要，是视觉肌理构成的重要因素。肌理的表现手法是多样的，比如用钢笔、铅笔、毛笔、圆珠笔、彩笔、喷笔，都能形成各自独特的肌理痕迹，也可以用画、喷、洒、摩、擦、浸、烤、染、淋、熏炙、拓印、贴压、剪刮等手法制作。制作肌理可以使用的材料也很多，如木头、石头、玻璃、面料、油漆、海绵、纸张、颜料、蜡、化学试剂等。随着现代科技的发展，电脑、摄影与印刷技术的使用，更加扩大了肌理和材质的表现，更加丰富了肌理的表现形式。常见的肌理制作技法有以下几种：

A.绘写：用笔进行自由绘写或规律绘写，直接就可以产生肌理效果。

晏璧作品

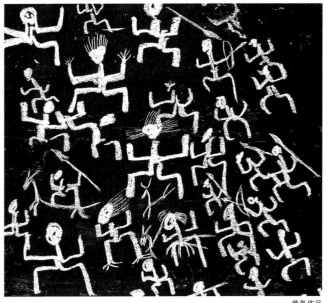

黄冬作品

B.拓印：将凹凸不平的物体表面着色，用纸覆盖其上，然后均匀地挤压，放样印在纸上构成肌理效果。

何泳洁作品

C.熏炙：用火焰熏炙，使纸的表面产生一种自然纹理。

覃涛作品

D.自流：将油漆或油画颜料滴入水中，以纸吸入；也可以将颜料滴在较光滑的纸上，使颜料自由流淌或用气吹，形成自然纹理。

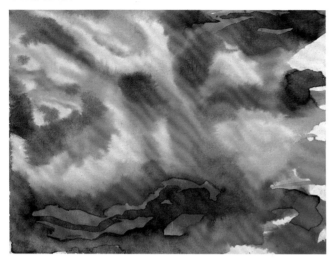

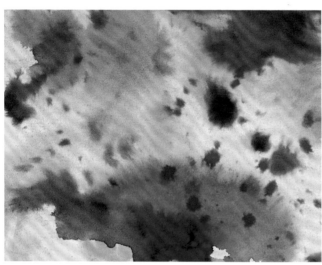

E.印刷或自印：用丝网版、石版、铜版、木版、树皮、树叶、面料等，自行印制方法所产生的肌理效果。

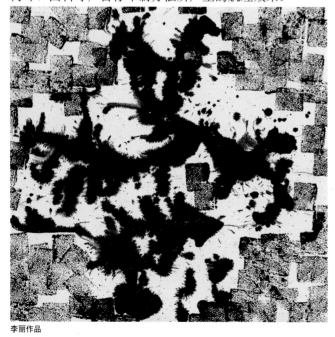

李丽作品

F.拼贴：将各种纸材和其他平面材料通过剪贴、分割后，重新组合成一张新的画面。

肌理的制作方法还有很多，我们要不断地去研究和开发，从而创造出更新的作品来。

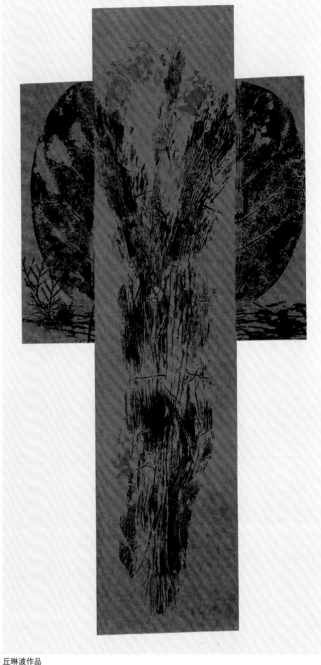

丘琳波作品

(2)触觉肌理

用手抚摸感知有凹凸起伏的肌理为触觉肌理。这种肌理在适当的光照下眼睛也可看到。触觉肌理有两种形式：

A.现成的肌理　将纸、布、绳、金属片、碎玻璃、沙等任何现成的材料，稍加工处理，贴附于平面之上。

B.改造的肌理　采用某种工艺手段，对原材料的表面加工改造，形成新的肌理效果。比如敲打成凹凸不平的金属片，布满雕刻纹理的木板、纺织物等。

## 3.肌理构成作品图例

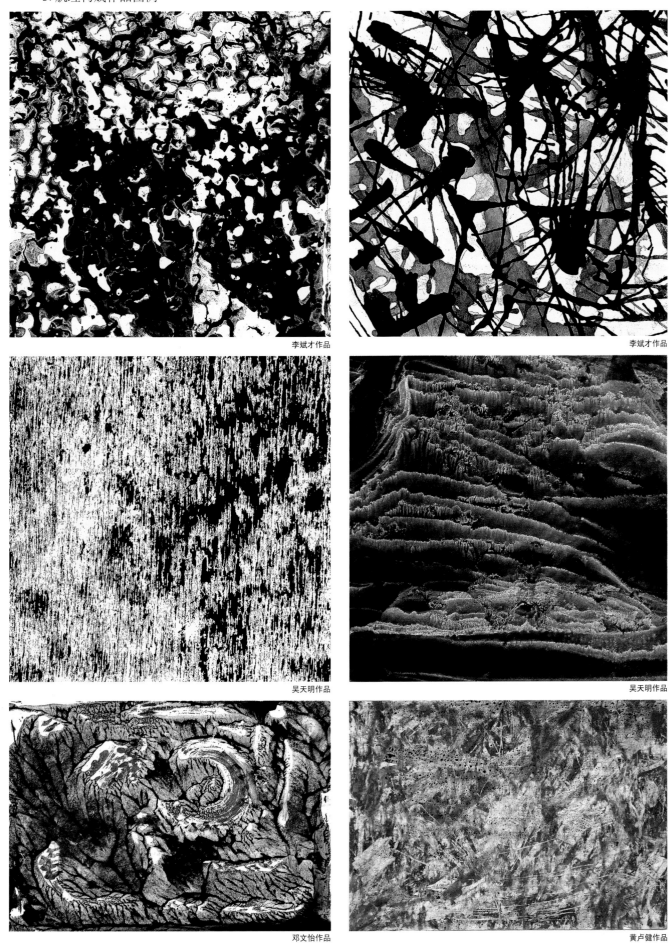

李斌才作品

李斌才作品

吴天明作品

吴天明作品

邓文怡作品

黄卢健作品

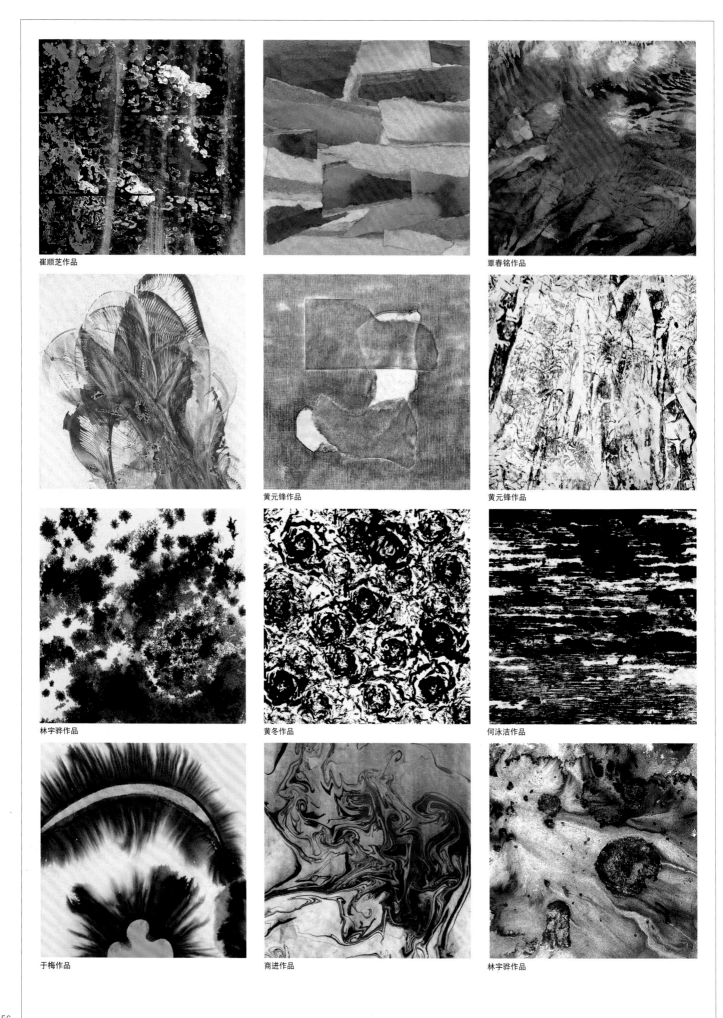

崔顺芝作品

覃春铭作品

黄元锋作品

黄元锋作品

林宇骅作品

黄冬作品

何泳洁作品

于梅作品

商进作品

林宇骅作品

## （十）空间构成

### 1.空间的概念

空间是物质存在的一种客观形式。运用透视学原理，以消失点和视平线求得幻视性平面空间效果构成称为空间构成。而我们在平面构成中所谈到的空间形式，是就人的视觉感觉而言的，它具有平面性、幻觉性、矛盾性。在平面构成中空间只是种假象，三维空间是二维空间的错觉，其本质还是平面的。

### 2.空间的形式

(1)平面空间　即二维空间，也就是由长与宽两种单元元素构成的空间。前面所说的形指形的关系是正与负、黑与白即平面性空间所存在的形式之一。

(2)幻觉空间　这里指的是平面中的立体感，由几个面组合而得到的高、宽、深三维空间感觉。

黎明作品

(3)矛盾空间　所谓矛盾空间，是指真实空间不能产生或不可能存在的事情，但在假设中存在的空间。在平面上绘有立体感的物体，通常与透视学有关。例如视平线、消失点、角度等以表现物体在平面的形状，但如果在画面中按需要加减视平线或消失点的数量和位置变动，就形成矛盾的表现，矛盾空间是利用人们视觉的错视而得的一种形式。这种独特的空间形式往往能够产生新的意想不到的视觉效果。

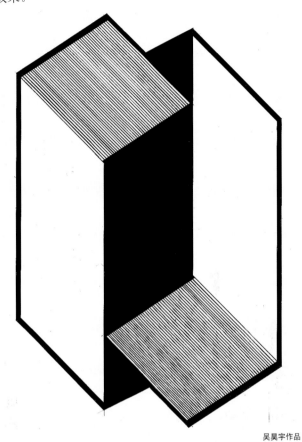

吴昊宇作品

### 3.空间构成作品图例

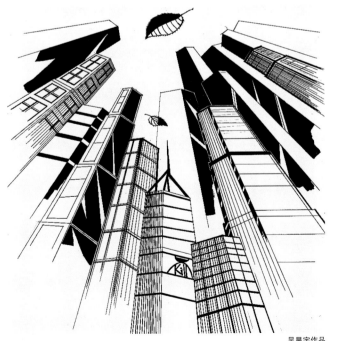

吴昊宇作品

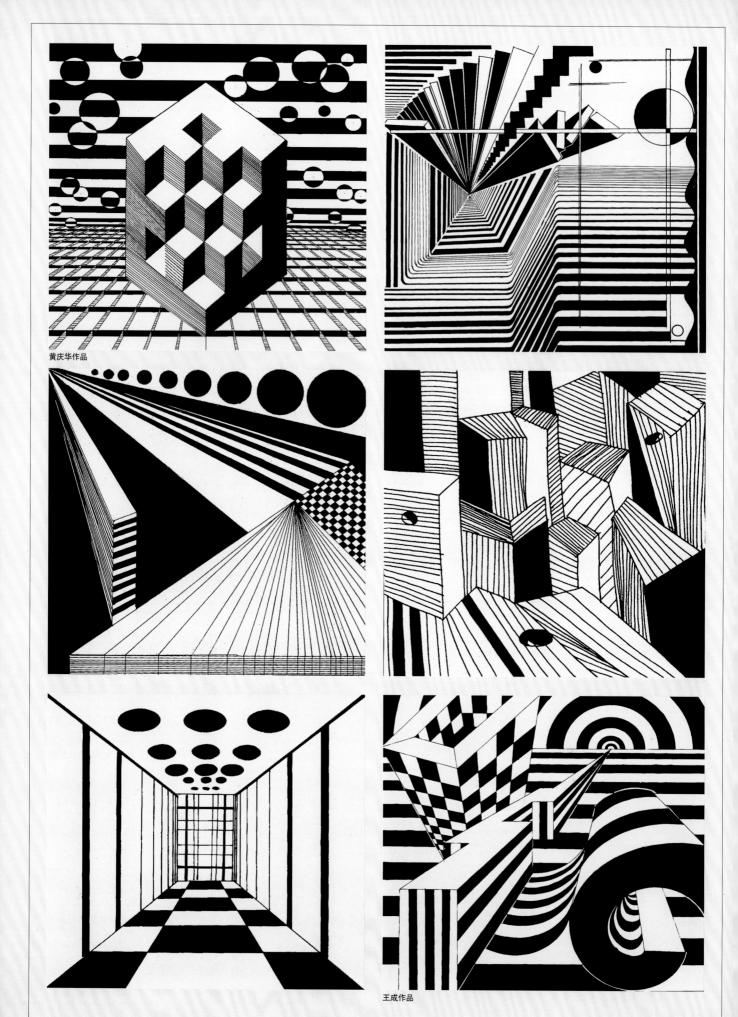

黄庆华作品

王成作品

58

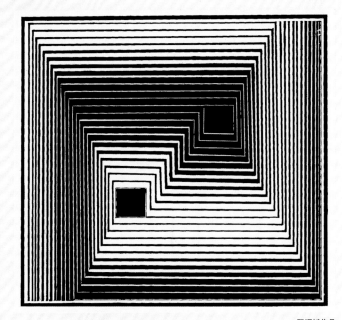

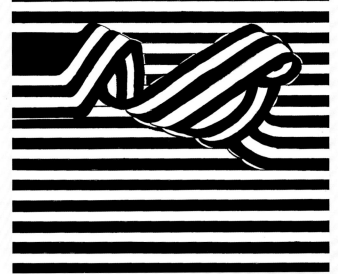

阮珉斌作品

蔡世机作品

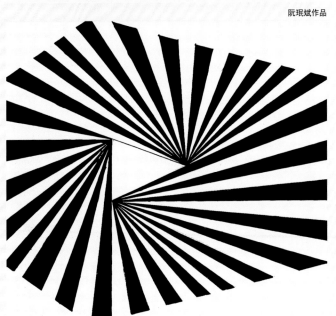

蔡世机作品

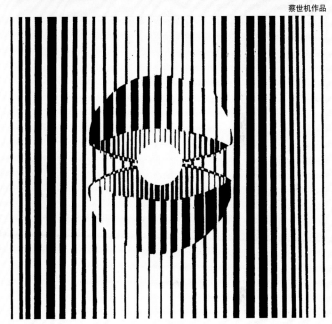

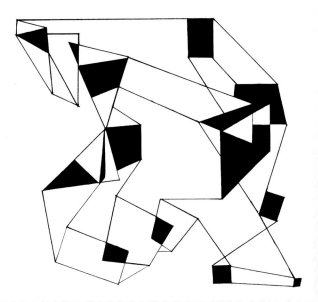

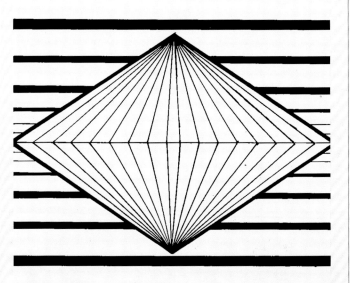

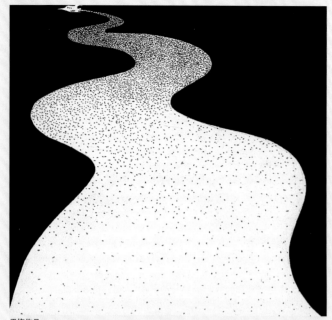

于梅作品

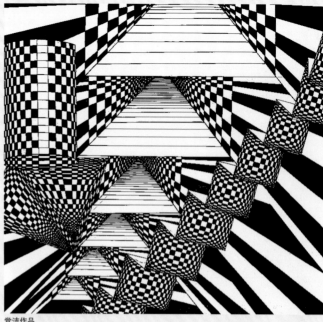

党洁作品

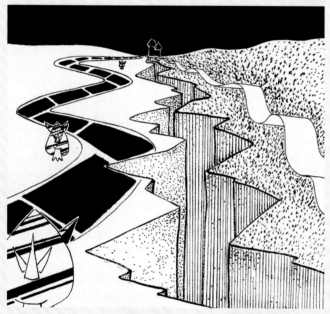

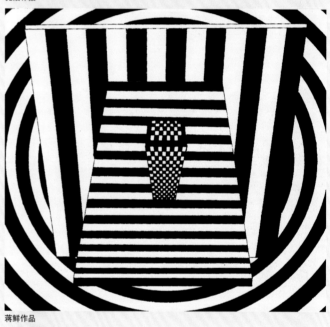

蒋鲜作品

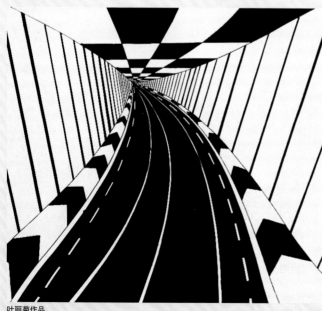

叶丽菊作品

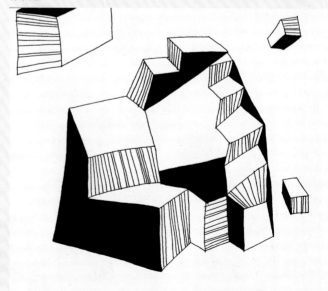

何冬玲作品

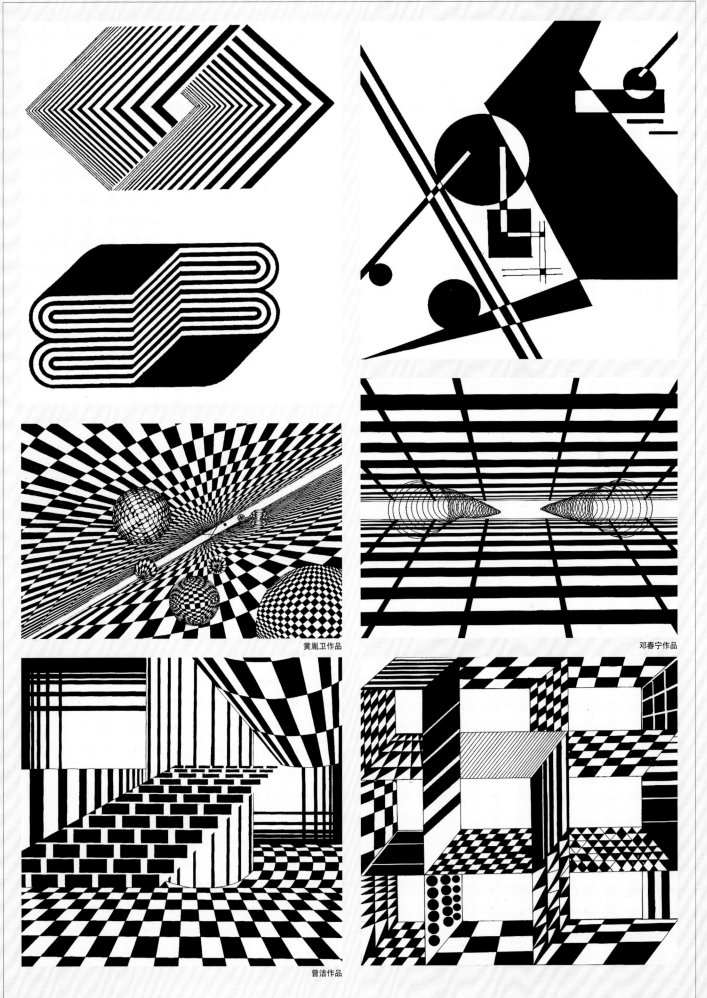

曾洁作品

黄胤卫作品

邓春宁作品

61

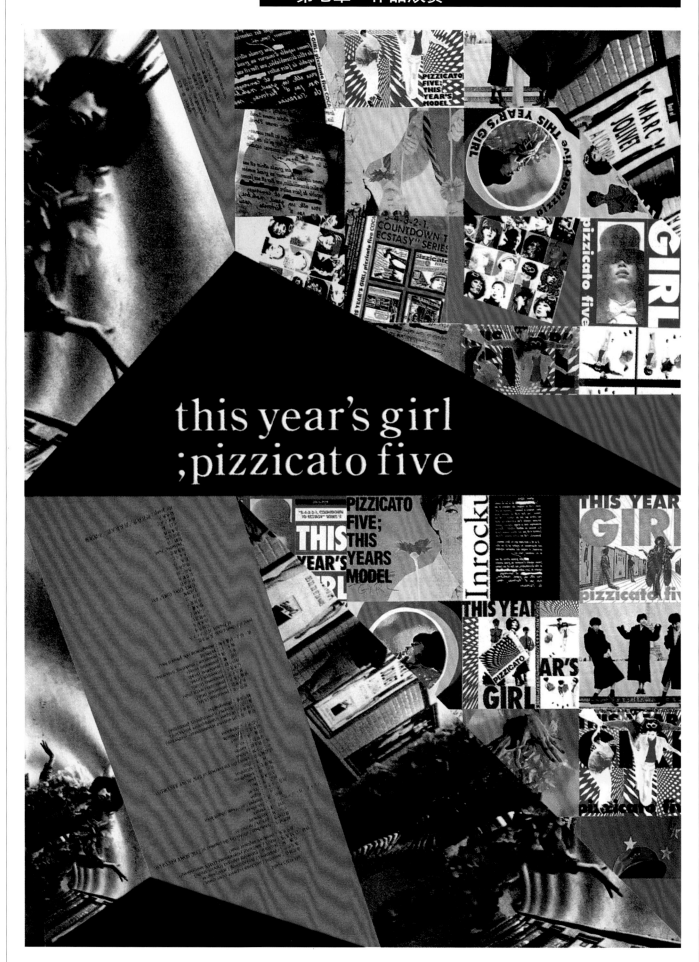

なお、当日は相当な人出が予想されますので。
なお、当日は相当な行列が予想されますので。
なお、当日は相当な興奮が予想されますので。
なお、当日は相当な熱気が予想されますので。
なお、当日は相当な話題が予想されますので。
なお、当日は相当な娯楽が予想されますので。
なお、当日は相当な発見が予想されますので。
なお、当日は相当な満足が予想されますので。
なお、当日は相当な感激が予想されますので。
なお、当日は相当な感動が予想されますので。

産業まつりといっしょに行われるお楽しみの2日間
**浦安市制10周年記念フェスティバル**
1991.10.5.Sat. 6.Sun. 会場＝浦安市役所・東小学校とその周辺

浦安市

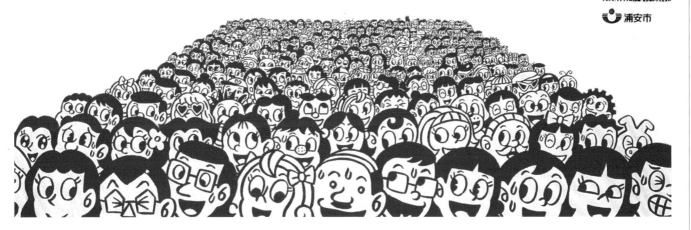

peter max

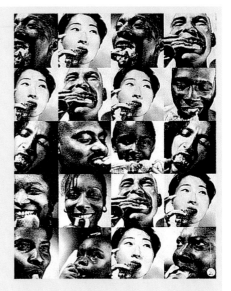

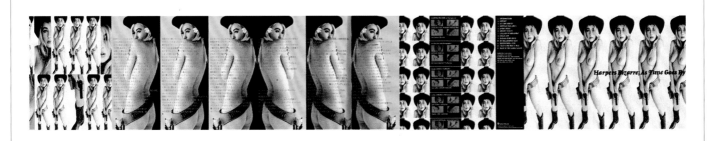

Harpers Bizarre, As Time Goes By

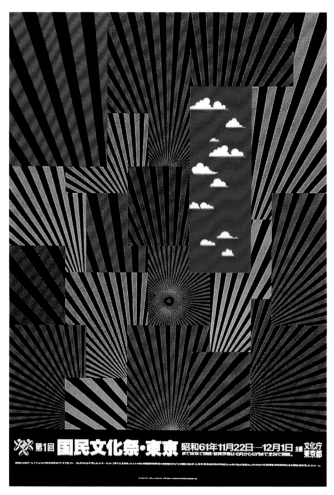

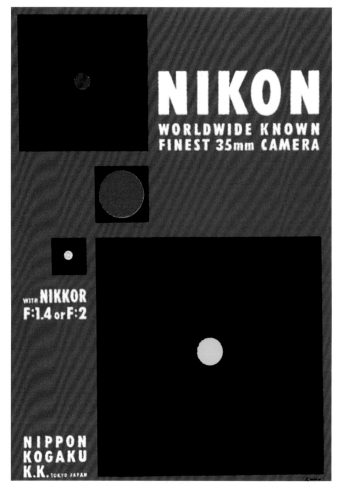

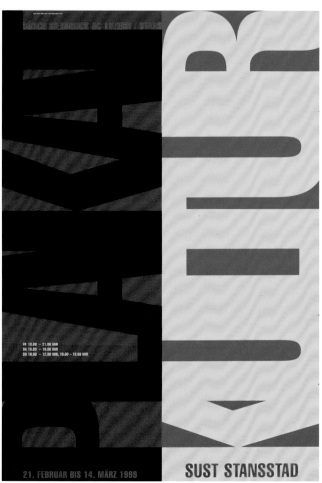

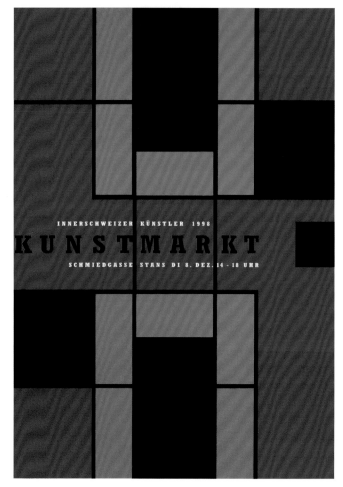

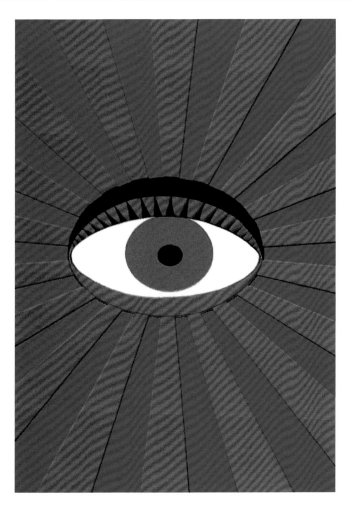

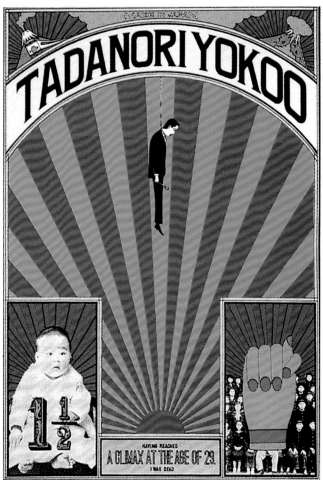

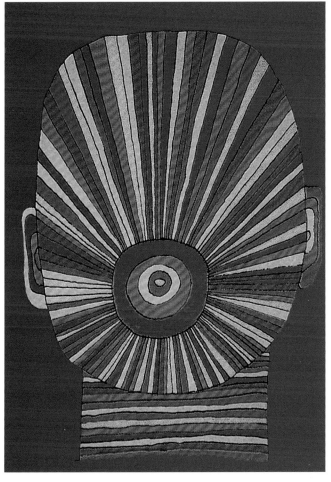

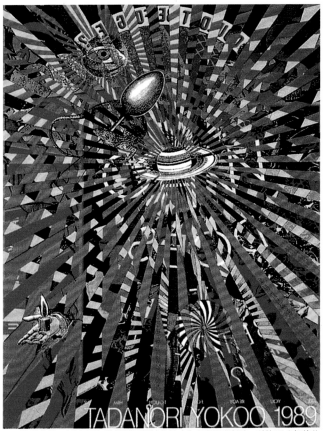

作品点评：（右下图）这幅平面设计作品，作者利用发射这一特有形式规律作为该作品的主要设计元素，让画面产生强烈的动感，并赋予中心，起到吸引人们注视的作用。为了丰富画面的层次，作者又多设了几个发射点，丰富画面的效果。但它又是有主次的，取得了变化莫测但又不是杂乱的效果。

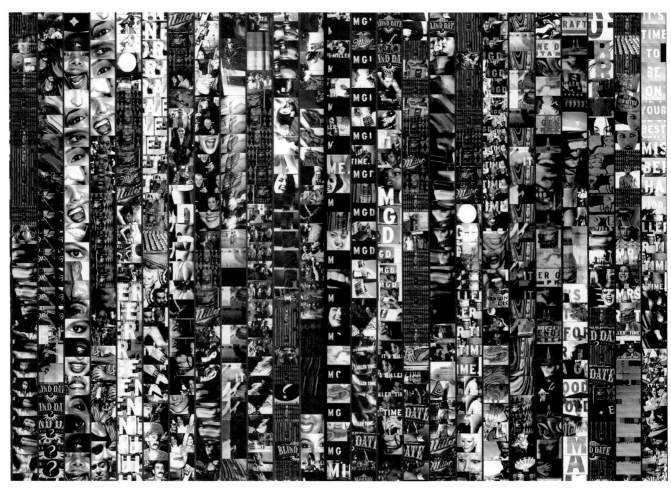

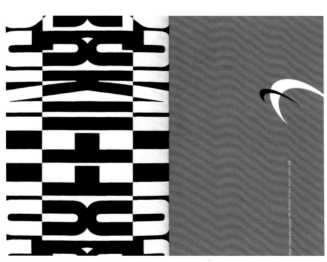

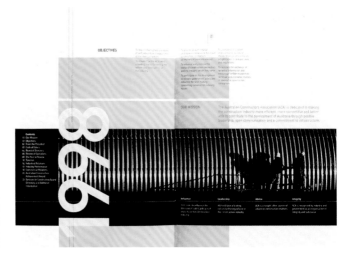

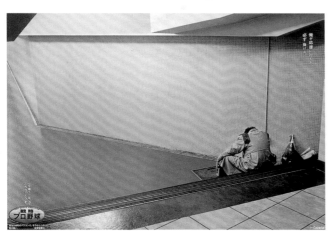

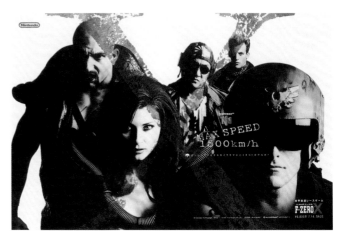

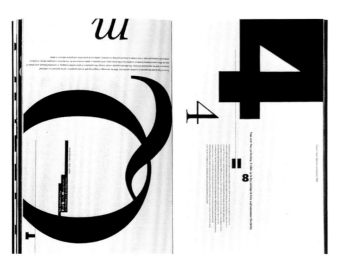

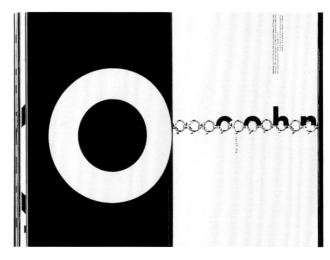

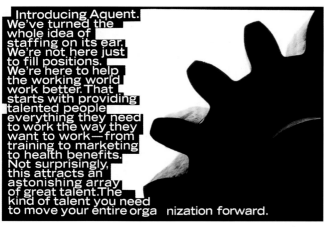

Introducing Aquent. We've turned the whole idea of staffing on its ear. We're not here just to fill positions. We're here to help the working world work better. That starts with providing talented people everything they need to work the way they want to work—from training to marketing to health benefits. Not surprisingly, this attracts an astonishing array of great talent. The kind of talent you need to move your entire organization forward.

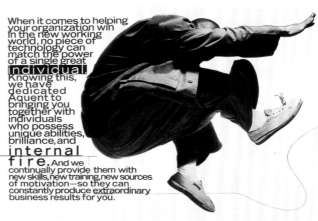

When it comes to helping your organization win in the new working world, no piece of technology can match the power of a single great individual. Knowing this, we have dedicated Aquent to bringing you together with individuals who possess unique abilities, brilliance, and internal fire. And we continually provide them with new skills, new training, new sources of motivation—so they can constantly produce extraordinary business results for you.

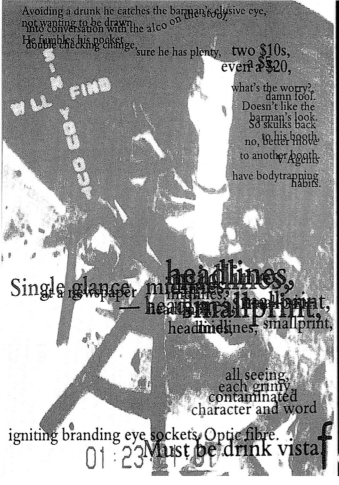

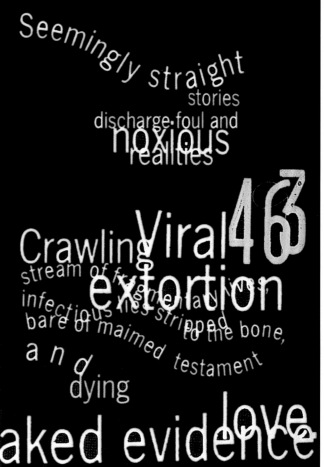

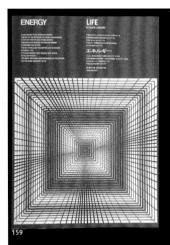

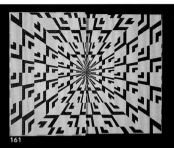

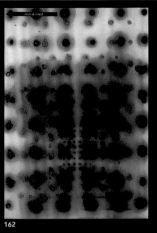

159

160

161

162

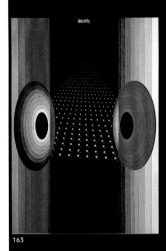

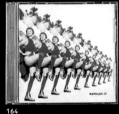

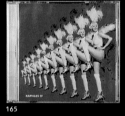

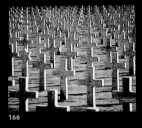

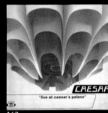

163

164

165

166

167

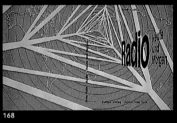

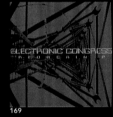

168

169

159. 永井一正 Kazumasa Nagai  promotional poster for a book series. 1966
160. 青木克憲 Katsunori Aoki  poster for announcing entry for TCC
    Advertising Annual, 1996
161. 東泉一郎 Ichiro Higashiizumi  end leaf design, 1992
162. 矢萩喜従郎 Kijuro Yahagi  "thin-skinned," original poster, 1993
163. 永井一正 Kazumasa Nagai  "Identity," poster, 1976
164, 165. タイクーン・グラフィックス Tycoon Graphics  CD covers
166. Oliviero Toscani  advertising poster, 1991
167. Andreas Dohring/Strada  CD jacketr, 1994
168. Max Huber  "Radio," book cover [front and back], 1943
169. Dirk Buff, Bobby and  Deep Space Network  CD cover, 1993
170. Will Burtin  magazine cover, 1968
171. John McVicker  advertising poster, 1970
172. 横尾忠則 Tadanori Yokoo  solo exhibition poster, 1992
173. Witold Riedel  CD jacket, 1992

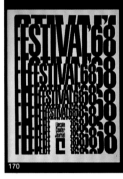

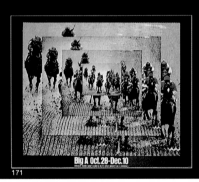

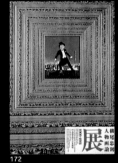

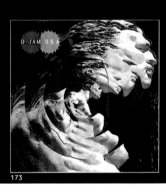

170

171

172

173

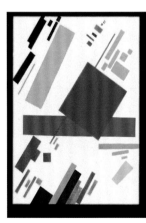

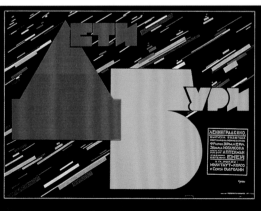

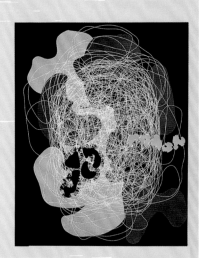
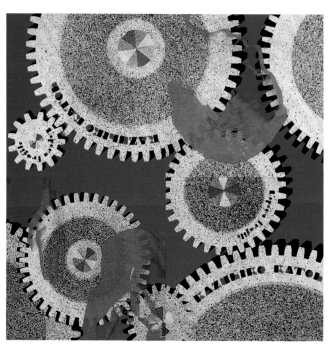
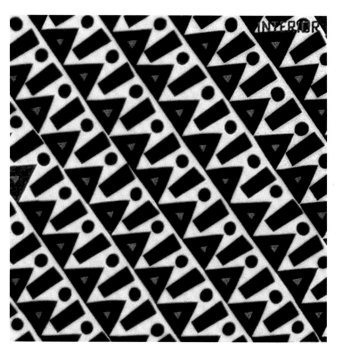

作品点评：上图的设计作品，作者利用特异的方式作为设计形式，使得画页产生了特殊的对比效果，因此内容文字一目了然，起到了"鸡群鹤立"的效果。

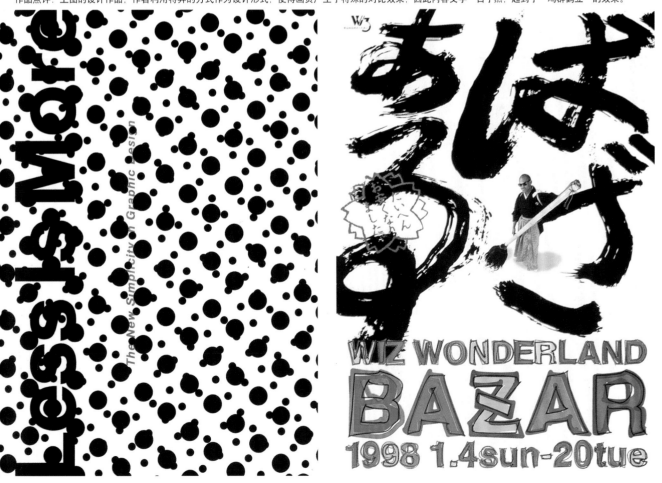

Less is More

The New Simplicity in Graphic Design

WIZ WONDERLAND
BAZAR
1998 1.4sun-20tue

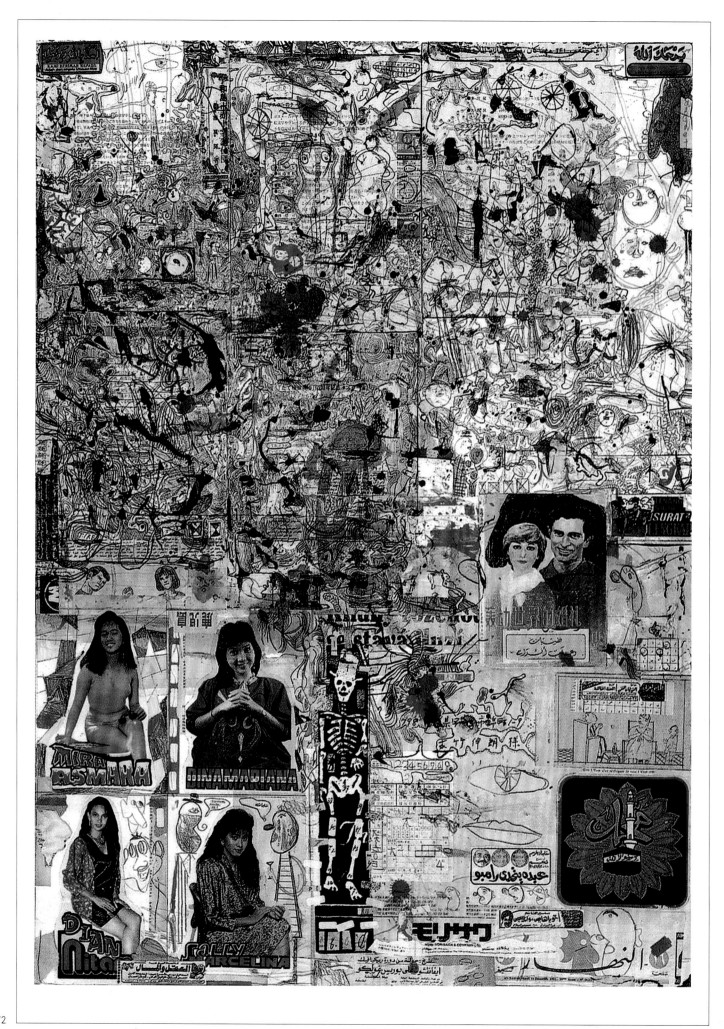

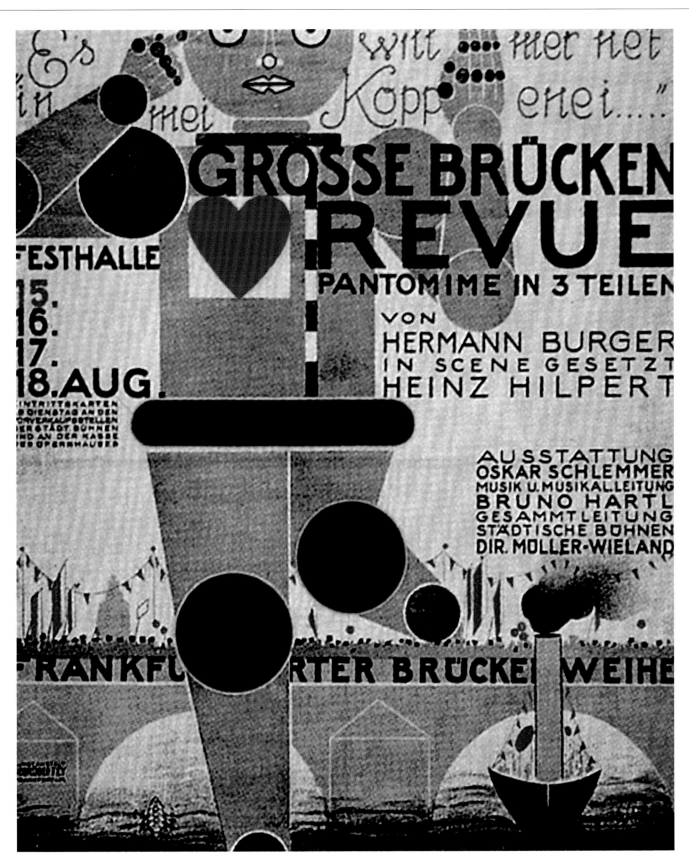

作品点评：

　　该幅作品在画里利用多个构成形式元素作为设计手段，如大小的对比、疏密的对比、整齐与变化等，使得画面丰富而不杂乱，主题突出。

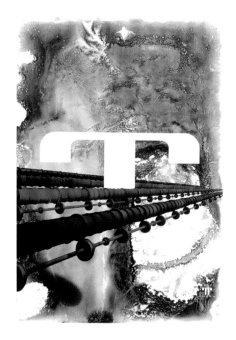
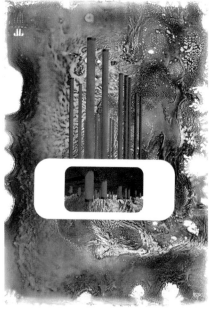

Es kommt nicht
auf die Größe an.
Sondern auf die Technik.

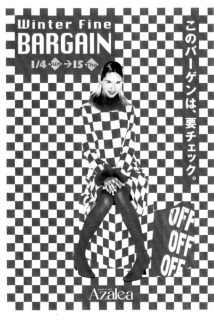

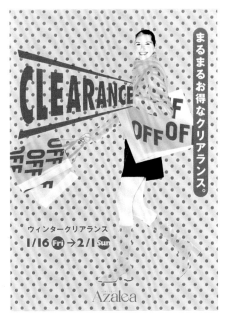

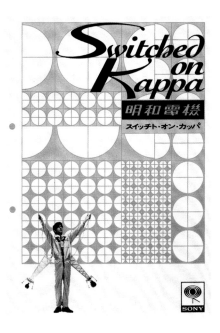

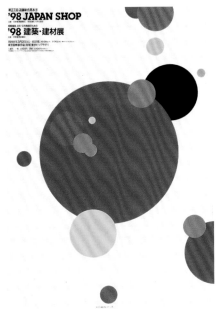

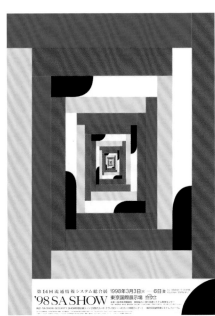

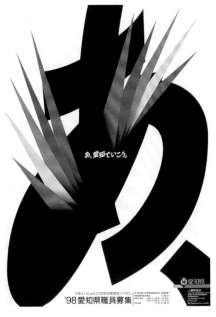

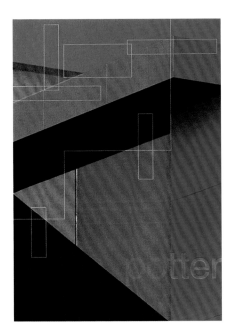

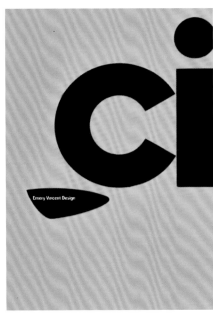

Jody Dole

3
6
5

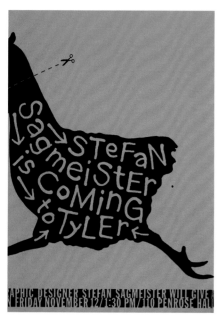

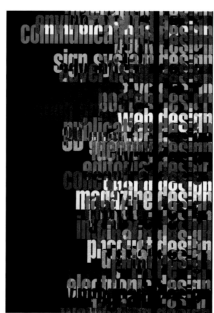

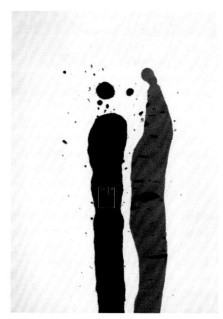

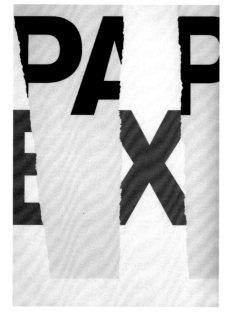

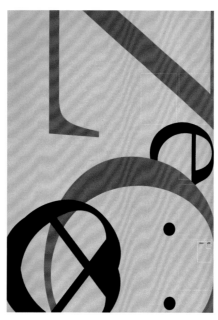

Paris, Stockholm, Wien.

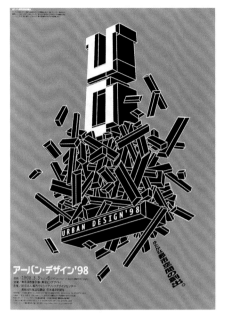

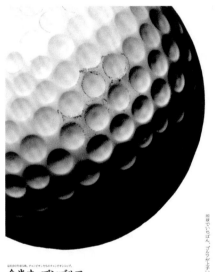

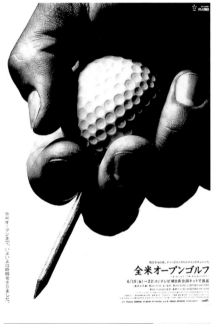

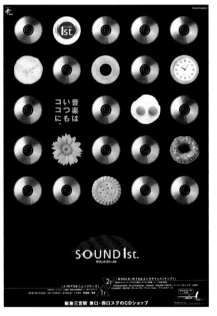

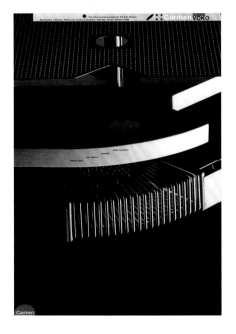

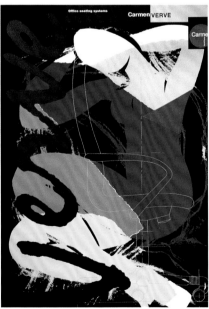

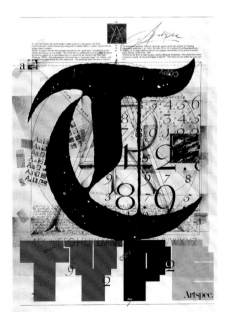

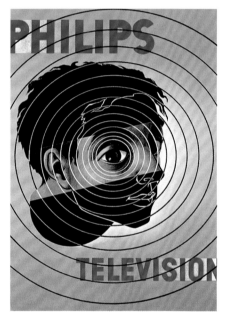

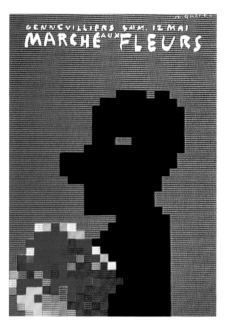

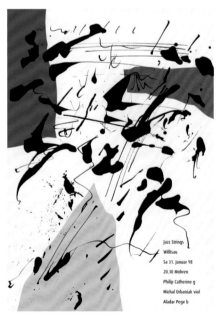

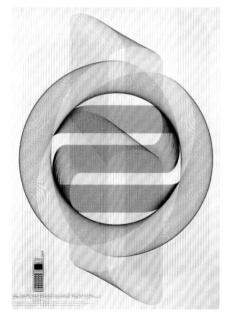

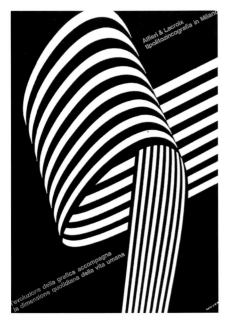

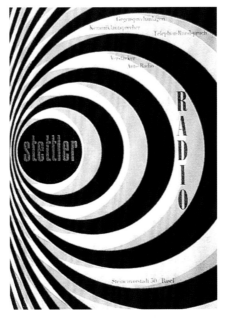

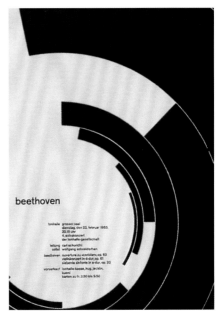

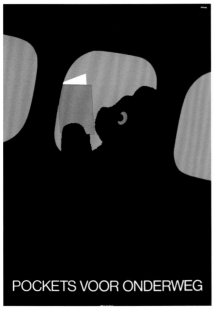

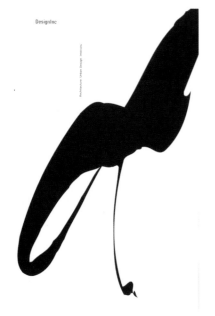

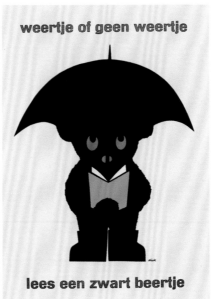

**图书在版编目(CIP)数据**

平面构成／黄卢健编，—南宁：广西美术出版社，2003.7
（现代设计基础教材丛书)(2009.8.重印)
ISBN 978-7-80674-403-1

Ⅰ.平…  Ⅱ.黄…  Ⅲ.平面构成  Ⅳ.J06

中国版本图书馆CIP数据核字（2009）第055848号

| | | | |
|---|---|---|---|
| **艺术顾问** | 黄格胜 | 李绍中 | |
| **主　　编** | 陆红阳 | 喻湘龙 | |
| **本册著者** | 黄卢健 | | |
| **编　　委** | 柒万里 | 黄文宪 | 汤晓山　陆红阳 |
| | 喻湘龙 | 李明伟 | 张燕根　黄江鸣 |
| | 黄卢健 | 林燕宁 | 蒋才冬　林振扬 |
| | 袁筱蓉 | 何　流 | 胡文杰　胡文娟 |
| | 赵慧宁 | 叶颜妮 | 李西宁　钟云燕 |
| | 罗　鸿 | 苏华君 | 利　江　陶雄军 |
| | 李　娟 | 江　滨 | 尹　红　陆海燕 |
| **策　　划** | 姚震西 | | |
| **责任编辑** | 白　桦 | 何庆军 | |
| **封面设计** | 姚震西 | | |
| **版式设计** | 静　坤 | | |

丛书名: 现代设计基础教材丛书

书　名: 平面构成

出　版: 广西美术出版社

地　址: 南宁市望园路9号(530022)

发　行: 广西美术出版社

制　版: 深圳市彩帝毕升实业有限公司

印　刷: 深圳雅昌彩色印刷有限公司

版　次: 2003年8月第1版

印　次: 2009年8月第10次

开　本: 889mm×1194mm　1/16

印　张: 5

书　号: ISBN 978-7-80674-403-1/J·285

定　价: 32.00元